# BLACK ✳ PINK

## I AM

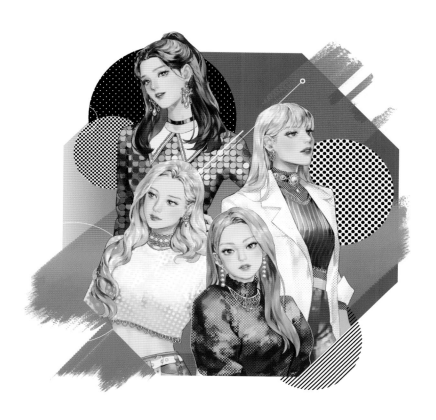

**INK** 印刻出版

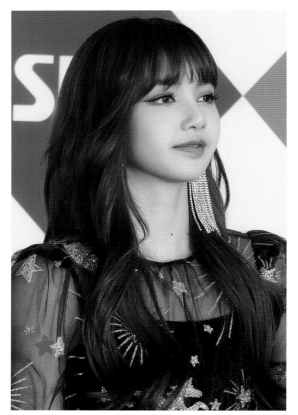

Lisa

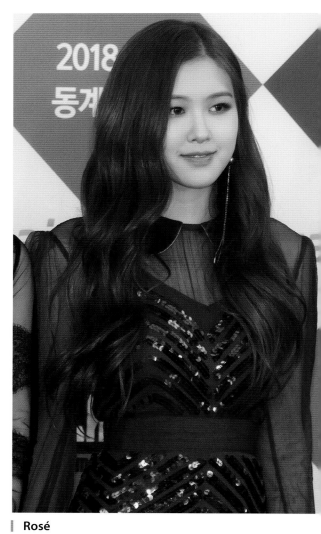

Rosé

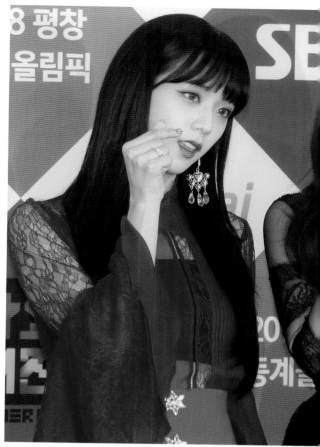

Jisoo

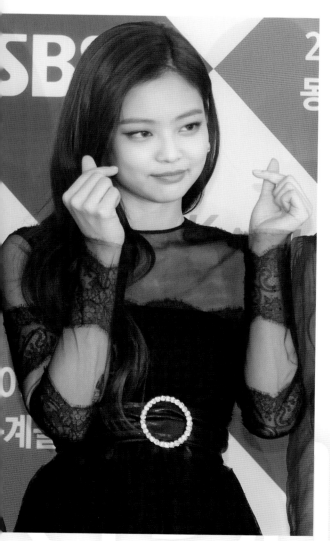

Jennie

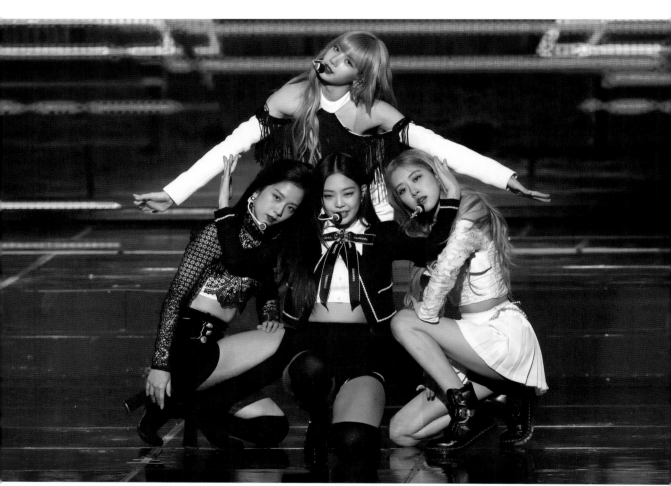

2019 年 1 月 23 日於首爾舉行的第 8 屆 Gaon Chart 音樂獎演出。

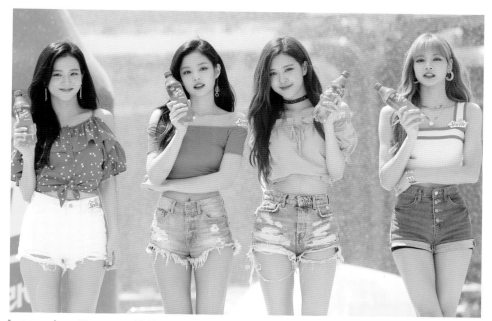

2018 年 7 月 21 日，於首爾蠶室棒球場「WATERBOMB at Sprite Island」上推廣可口可樂產品。

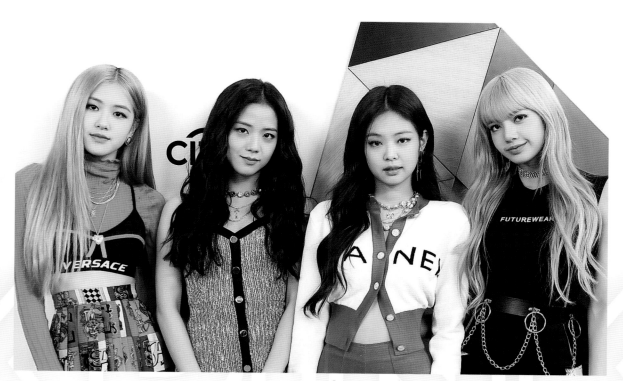

參加 2019 年 2 月 9 日於洛杉磯舉行的藝術週展覽。

 **目錄**

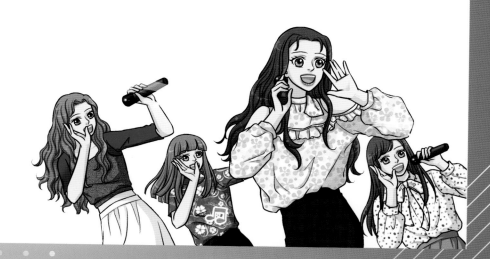

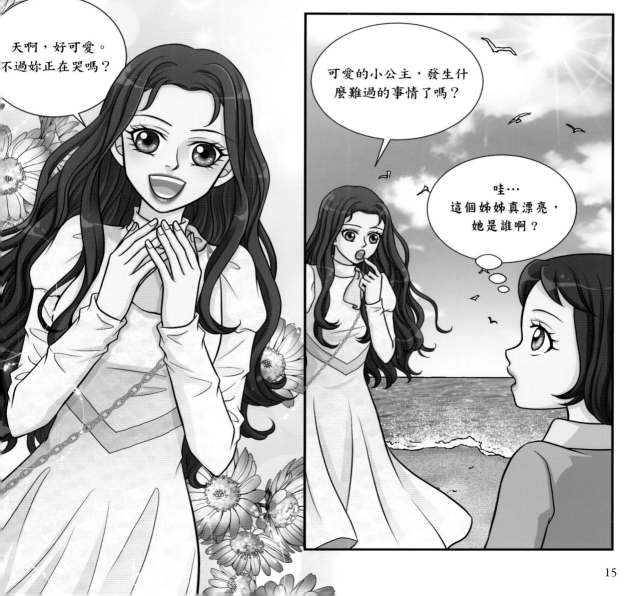

我也想一起踢球…但他們說我個子小，而且體力不夠，只會妨礙大家。大家都不喜歡我…

真羨慕姊姊…長得那麼漂亮，應該有很多朋友，大家都很喜歡妳吧？

啊哈哈，看起來是這樣嗎？謝謝妳。

妳叫什麼名字呢？

我叫雅琳。

哇，妳的名字真好聽。

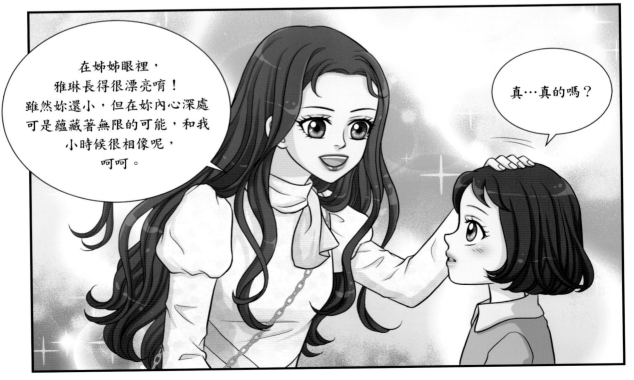

在姊姊眼裡，雅琳長得很漂亮唷！雖然妳還小，但在妳內心深處可是蘊藏著無限的可能，和我小時候很相像呢，呵呵。

真…真的嗎？

16

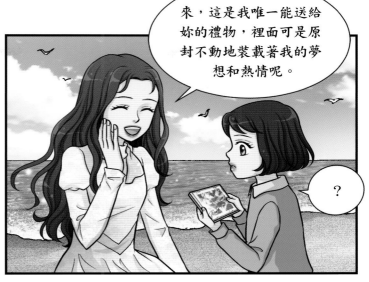

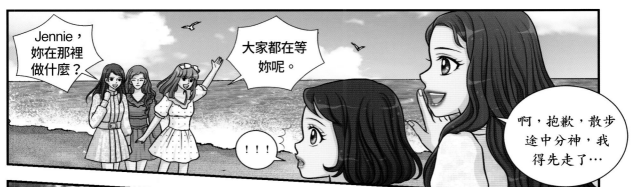

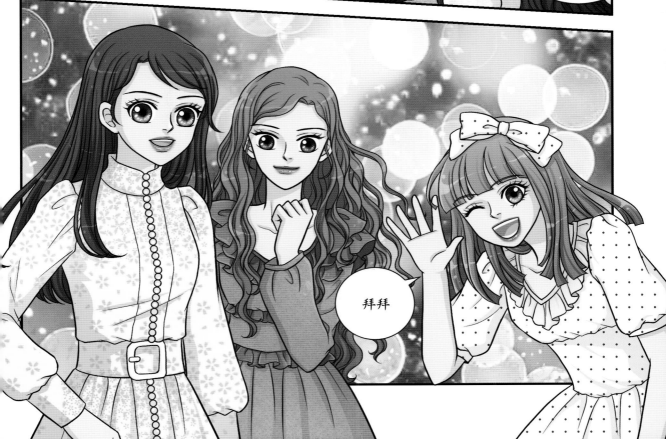

那就再見囉！如果又碰面的話，一定要裝作認識我哦～

好…

一下子就交了新朋友了啊？我們 Jennie 真是有親和力。

真是個可愛的孩子，就像我小時候一樣。

啊哈，是這樣嗎？親愛的 Lisa？

雅琳啊！

？

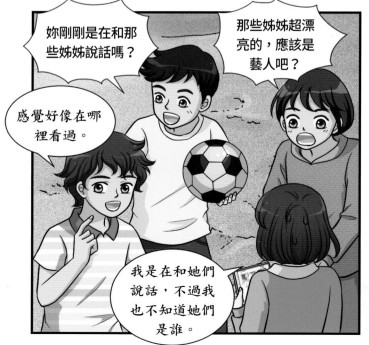

妳剛剛是在和那些姊姊說話嗎？

那些姊姊超漂亮的，應該是藝人吧？

感覺好像在哪裡看過。

我是在和她們說話，不過我也不知道她們是誰。

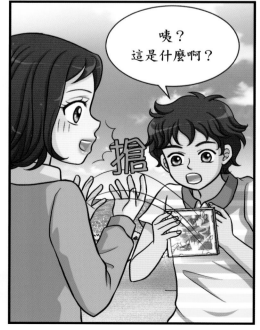

咦？這是什麼啊？

搶

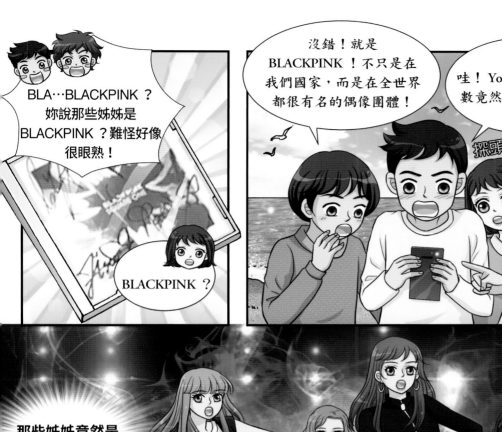

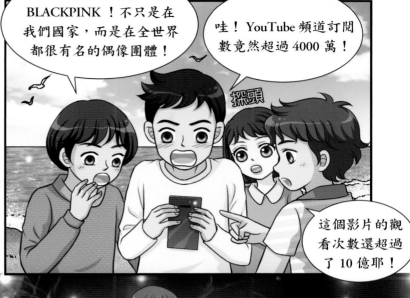

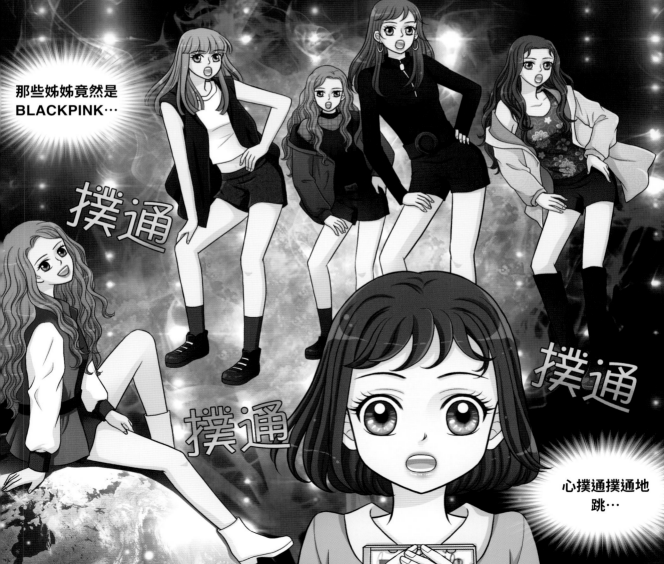

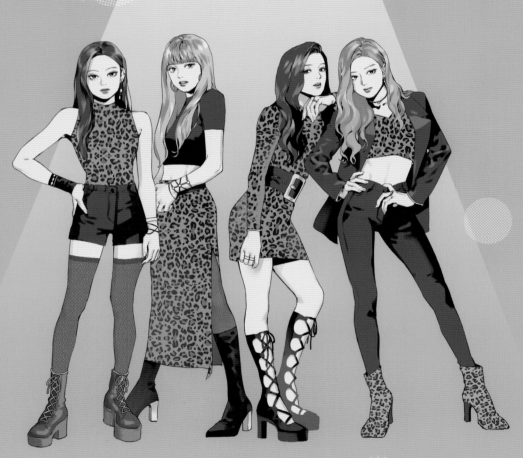

BLACKPINK

# 第1章

*

# 尋找夢想的偶像

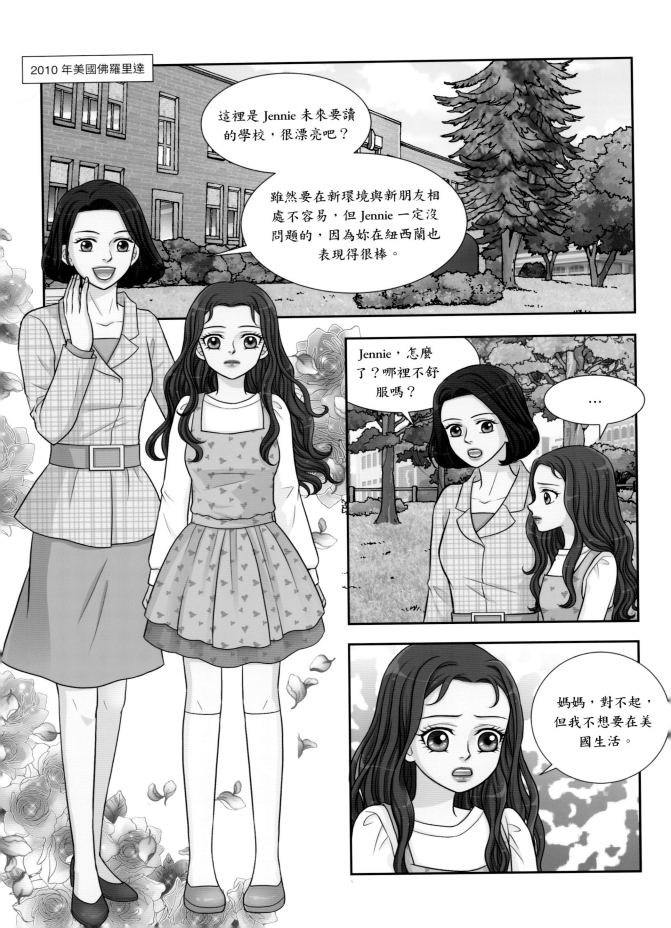

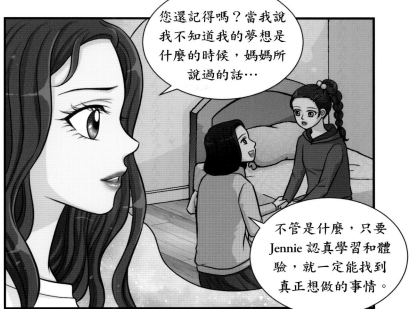

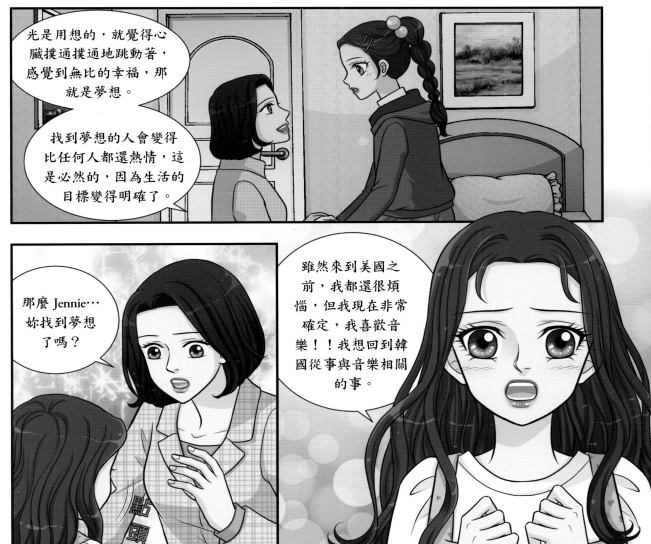

因為我明白媽媽對我所抱持的期待，所以才一直很苦惱，但我真正想做的是…

伸手

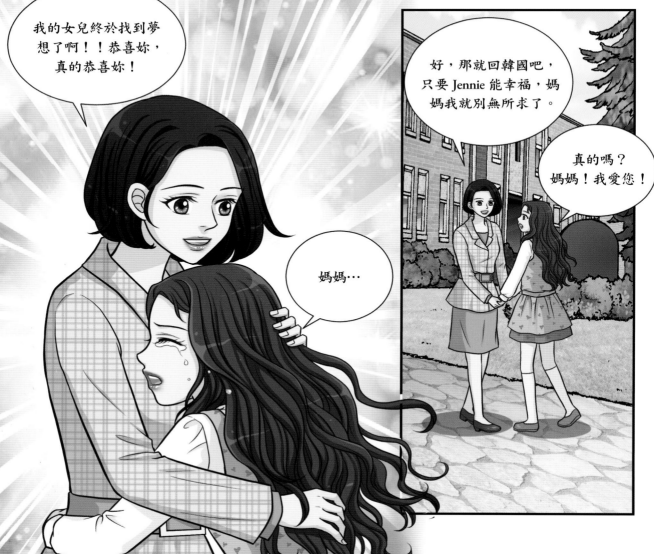

我的女兒終於找到夢想了啊！！恭喜妳，真的恭喜妳！

媽媽…

好，那就回韓國吧，只要Jennie能幸福，媽媽我就別無所求了。

真的嗎？媽媽！我愛您！

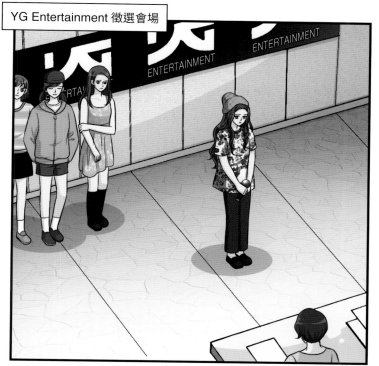

媽媽，等著看吧，
我一定會實現我的夢想。
不論發生任何事情，
我都不會
輕易放棄。

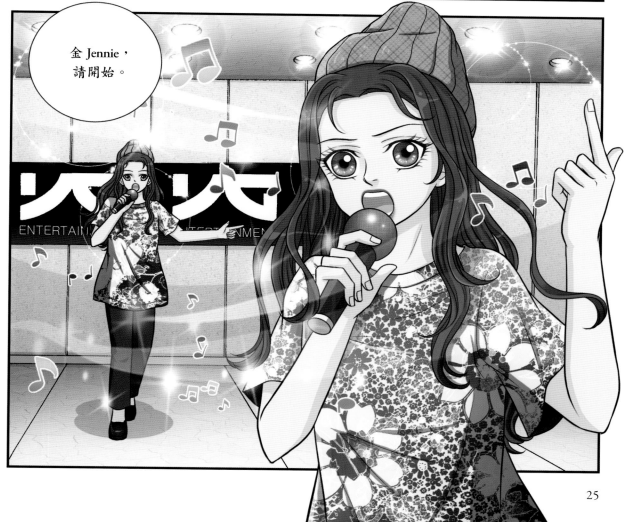

金 Jennie，
請開始。

她怎麼樣呢？以這個年紀來說，表現得算還不錯吧？

…

在那個年齡層有很多人都具備著那樣的實力。不過，擁有那種熱情的稚嫩眼神並不多。

謝謝。

下一位參加者請出列。

因為太緊張，還失誤了…！Jennie啊，怎麼會這樣呢…

嗚一嗚

…

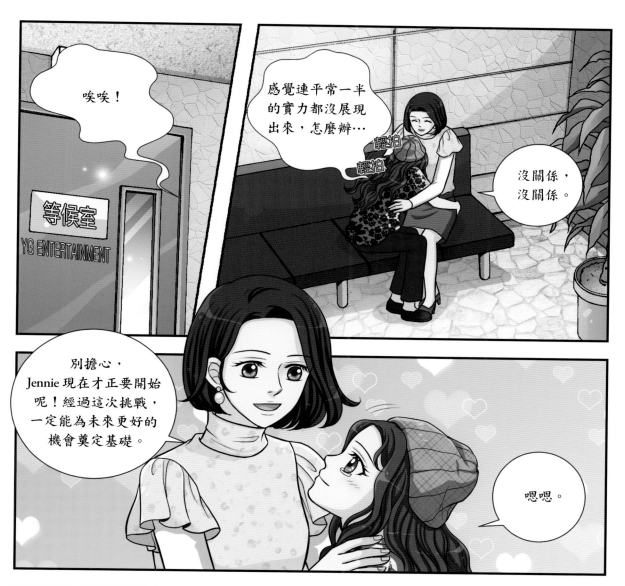

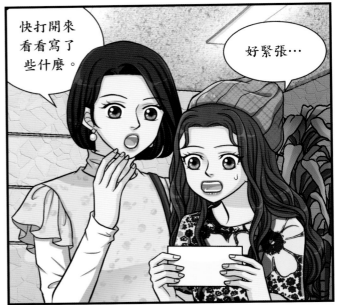

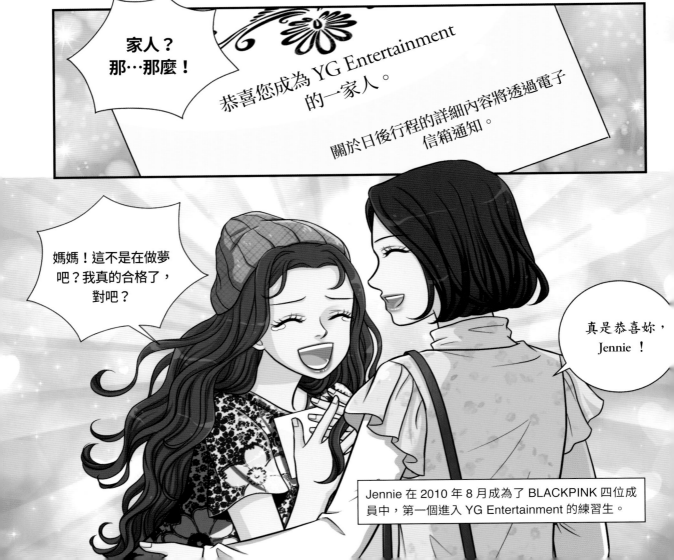

Jennie 在 2010 年 8 月成為了 BLACKPINK 四位成員中，第一個進入 YG Entertainment 的練習生。

1 年後

Jennie！

Jennie！

嗯？
室長，
請問有什麼事…

有個好消息，
Jennie 妳應該也
會很開心。

？

有新的練習生來了，一位
是比 Jennie 還大一歲姊姊，
另一位是比妳還小一歲的
妹妹！怎麼樣？一下子就
有了姊姊和妹妹呢！

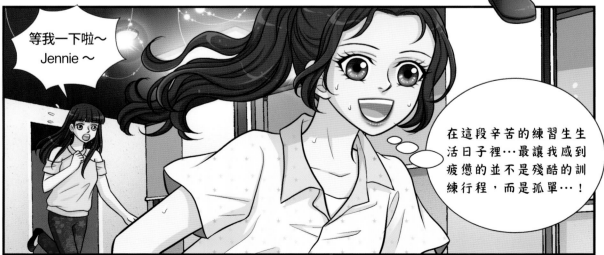

等我一下啦～
Jennie～

在這段辛苦的練習生
生活日子裡…最讓我感到
疲憊的並不是殘酷的訓
練行程，而是孤單…！

和樂融融

不過竟然來了兩位和我同輩的同事，真是太興奮了…

停下

！

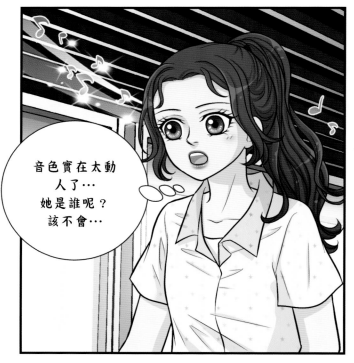

音色實在太動人了…
她是誰呢？
該不會…

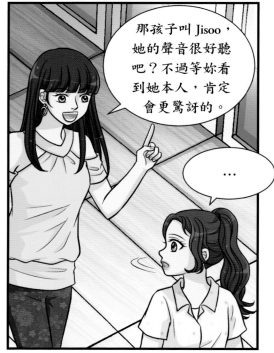

那孩子叫 Jisoo，她的聲音很好聽吧？不過等妳看到她本人，肯定會更驚訝的。

…

！

好漂亮…
怎麼會這麼漂亮？

再加上聲音的部分
也都很完美，那個
人竟然和我一樣是
練習生？

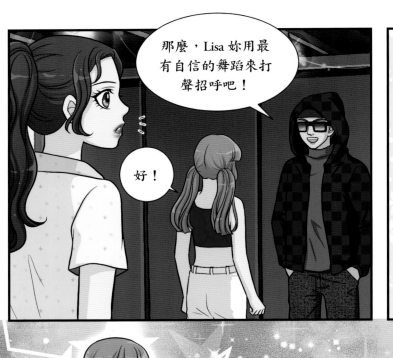

那麼，Lisa 妳用最有自信的舞蹈來打聲招呼吧！

好！

嚓—

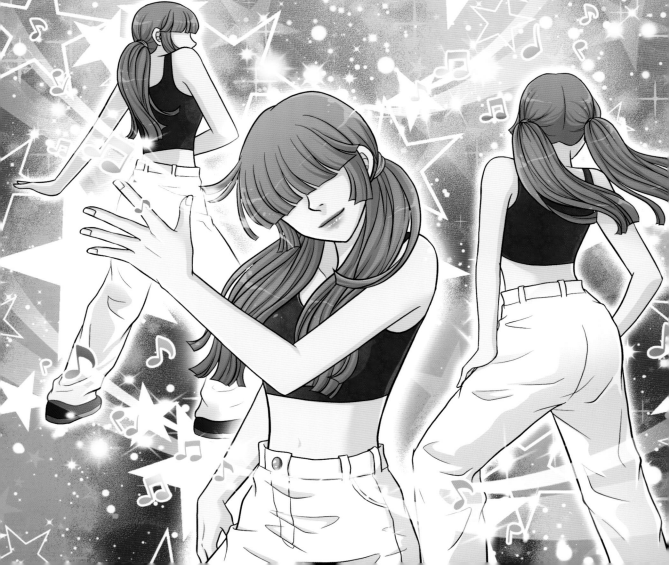

很厲害吧？這次在
國外徵選會上唯一
合格的孩子就是
Lisa。

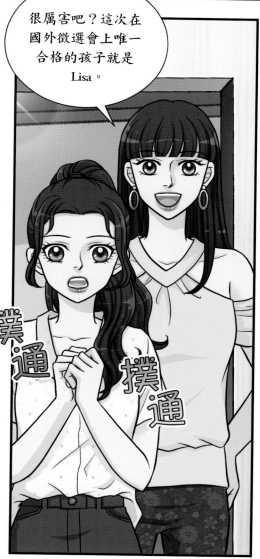

是啊，我瞬間忘記了…不是所
有的練習生都能出道的，那些
孩子也是我的競爭者…

我真的能和她們競爭，並
存活到最後嗎？

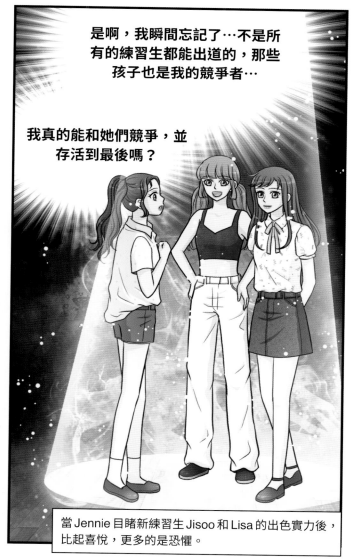

當 Jennie 目睹新練習生 Jisoo 和 Lisa 的出色實力後，
比起喜悅，更多的是恐懼。

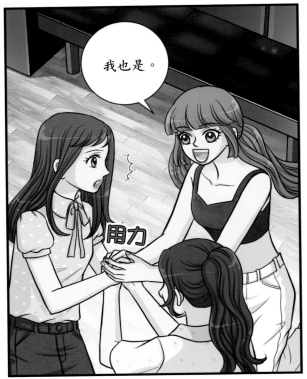

34

我是從泰國來的，韓語還不太好，所以…

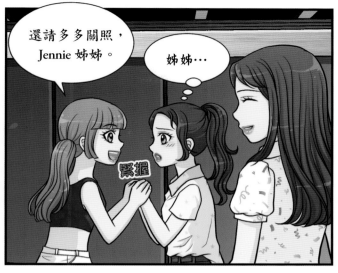

還請多多關照，Jennie 姊姊。

姊姊…

緊握

嗬咽

?

還…還好嗎？是我手握得太用力了嗎？

沒事，不是啦。

是啊…大家都和我一樣，為了夢想，才不顧恐懼來到這裡，所以也都能理解彼此的心境吧？

好像突然多了些好朋友，實在太開心了，還請大家多多關照。

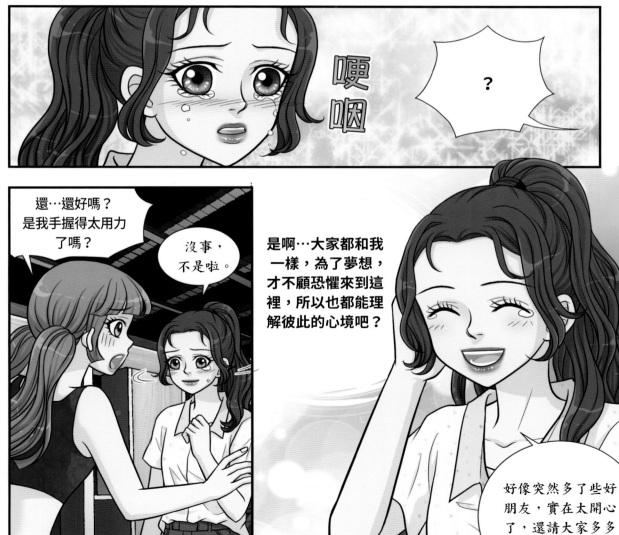

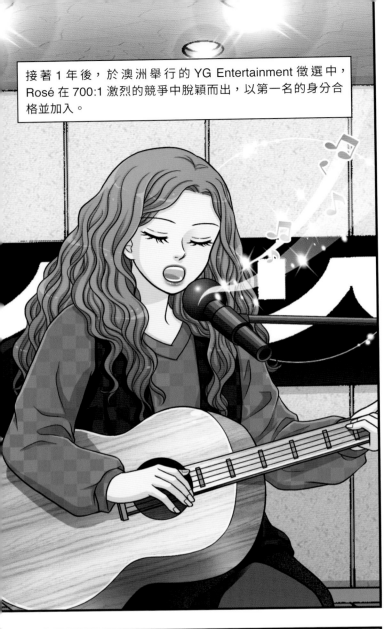

接著 1 年後，於澳洲舉行的 YG Entertainment 徵選中，Rosé 在 700:1 激烈的競爭中脫穎而出，以第一名的身分合格並加入。

找到了！
又是一個
天才少女！

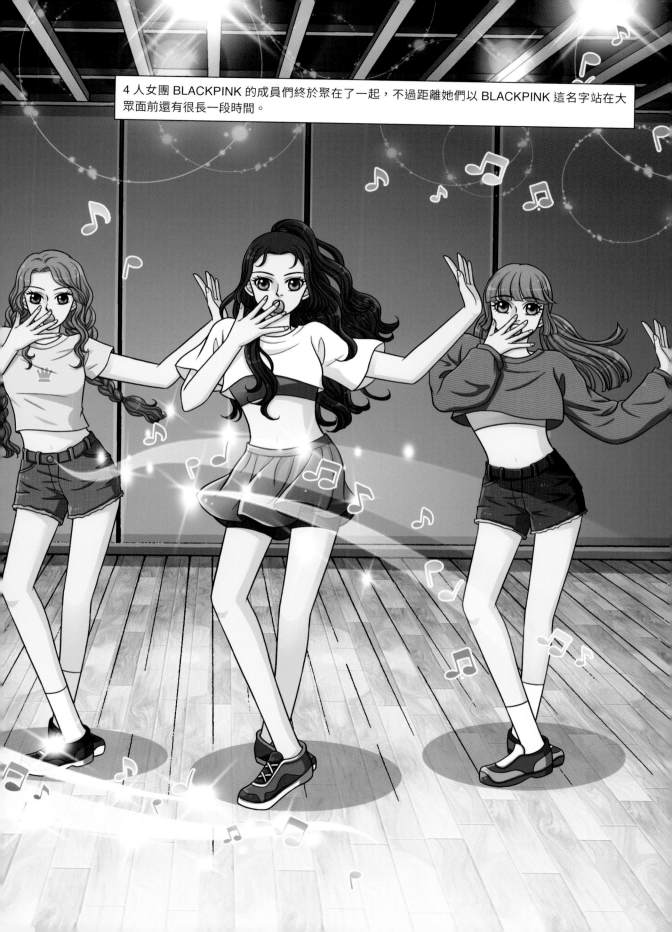

4 人女團 BLACKPINK 的成員們終於聚在了一起，不過距離她們以 BLACKPINK 這名字站在大眾面前還有很長一段時間。

# 明星躍龍門——徵選

想成為明星，就必須躍上徵選這道龍門。
一起來了解一下徵選是什麼？有哪些種類吧！

## 徵選的語源與由來

徵選（Audition）一詞源自於意為「傾聽、聽力」的拉丁語「Audire」。在初期的音樂演出中，比起視覺要素，更重視聽覺要素。也因此，據說在尋找要站上歌劇院的歌手時，會以閉著眼睛傾聽申請者歌唱實力的方式來挑選。進入 19 世紀後期後，隨著舞台表演技術和廣播系統的發展，以及影像設備的普及，視覺要素也變得更加重要。「徵選」一詞在初期雖然意味著選定歌劇歌手的考試，但現在也用於選拔出演舞台劇、電影和各種電視節目人才的考試。

## 公開徵選和非公開徵選

根據資訊公開與否,徵選可以分為公開徵選和非公開徵選。公開徵選是讓所有人都知道,並且公開場所、時間、條件等資訊以招募徵選申請者。由於這種方式是向所有人公開,因此為尋找人才的好方法,但由於申請者之間的實力差距較大,而且參加人數眾多,不便於進行多方面的審查。因此,也經常出現將在第一輪徵選中合格的人單獨召集在一起,以不公開資訊的方式進行第二輪、第三輪徵選。除此之外,有時候主辦方也會親自尋找人才並進行測試,這種情況也會以非公開的方式進行。

## 生存選秀節目

生存(Survival)選秀可以說是刻意製造申請者之間可能發生競爭的情況,並且只採用在競爭中生存下來的人。假設將合格標準定為80分,而超過80分的人將無條件合格,那麼這種方式就稱為「絕對評價」。相較而言,無關分數,必須表現得比其他參賽者更出色的方式就稱為「相對評價」。從競爭者的立場來看,每個瞬間都不能放鬆警惕,但在觀看者的立場上,因為具有趣味的元素,所以才會製作成電視節目。

## 代表性的生存節目

### 《英國達人秀》（Britain's Got Talent）

英國的全球選秀節目。由於幾乎沒有任何報名資格限制，全球各界人士都紛紛參賽，並展現出各種出乎意料的實力，因此深受矚目。其中，在該比賽中奪冠的手機業務員保羅·帕茲（Paul Potts），也在韓國電視節目上非常出名。

### 《SUPER STAR K》

打著「不分年齡、地區、外貌、階級，任何人都可以參加」的口號，在全國 8 個城市足足測試了 713,503 名申請者。除了實力出眾的申請者之外，也有許多雖然缺乏實力，但個性十足的申請者，增添不少趣味性，也成為許閣、Busker Busker 等知名歌手的出道契機。

### 《KPOP STAR》

目前的生存節目只提供獎金和支付音源費用，但該節目由 YG Entertainment、JYP Entertainment、SM Entertainment、Antenna Music 等演藝企劃公司代表親自參與審查，並選拔出人才。透過這個節目出道的代表歌手有李夏怡、樂童音樂家等。

## 《PRODUCE 101》

跳脫任何人都可以報名的方式，由國內外 50 個演藝企劃公司旗下的 101 名練習生參加演出。透過公開投票篩選出練習生，並以團體歌手出道，是一種具有獨特方式的節目。透過這個節目出道的代表性團體有 I.O.I、IZ*ONE 等。

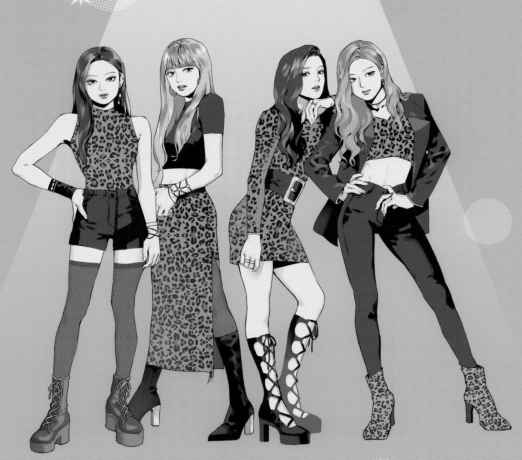

BLACKPINK

# 第2章

\*

# 漫長的等待

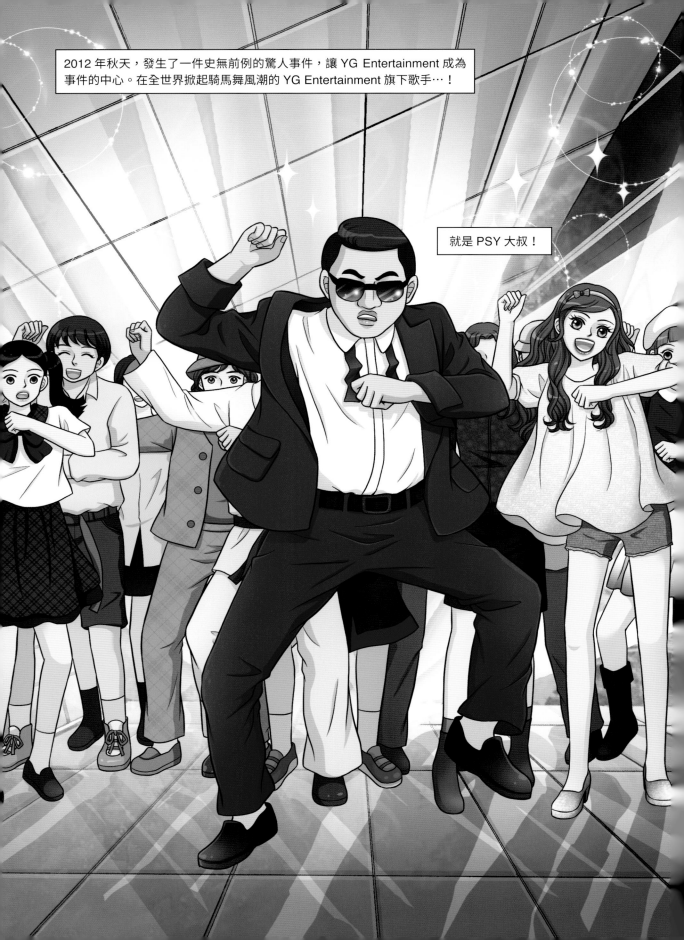

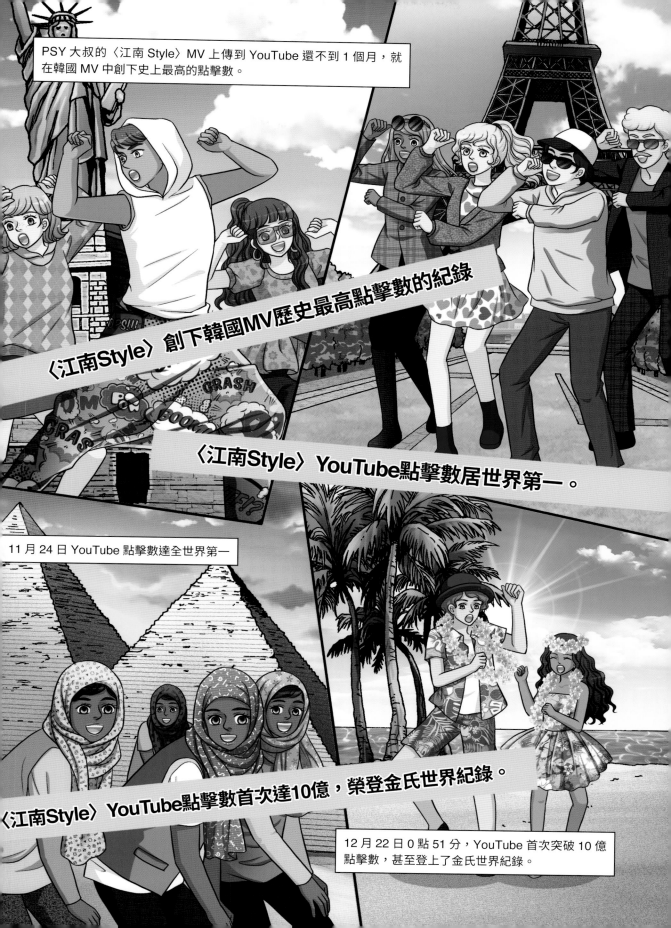

PSY 大叔的〈江南 Style〉MV 上傳到 YouTube 還不到 1 個月，就在韓國 MV 中創下史上最高的點擊數。

〈江南Style〉創下韓國MV歷史最高點擊數的紀錄

〈江南Style〉YouTube點擊數居世界第一。

11 月 24 日 YouTube 點擊數達全世界第一

〈江南Style〉YouTube點擊數首次達10億，榮登金氏世界紀錄。

12 月 22 日 0 點 51 分，YouTube 首次突破 10 億點擊數，甚至登上了金氏世界紀錄。

YouTube 是全世界使用率最高的影音平台，也因此成為 PSY 大叔和 YG Entertainment 登上世界舞台的契機。同時，全球對 KPOP 的關注度也愈來愈高。

練習生們的情緒也因此高亢了起來。

我們的出道會不會也因而提前呢?

!

PSY前輩愈是受到關注,我們公司的其他歌手也會因此受到矚目吧?那麼就要依情況盡快製作新的內容了,而且受到大量關注的時候,不就是出道最好的機會嗎?

沒錯!沒錯!

這樣一聽,突然覺得好期待哦。

啊…

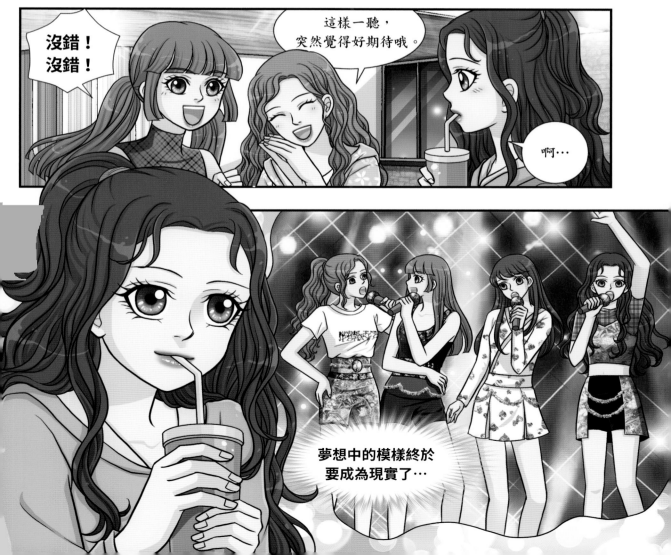

夢想中的模樣終於要成為現實了…

大家注意！

今天要告訴各位一個好消息。

好消息？

哇，好期待。

繼 2009 年 2NE1 出道之後，終於決定要推出新人女團了！

哇！真的嗎？

！

練習生們聽到要推出新人女團的消息後，全都欣喜若狂，不過又很快地安靜下來，因為不清楚自己是否會在那之中。

會是誰
加入呢？

究竟會不會
包括我呢？

成員會有
幾名呢？

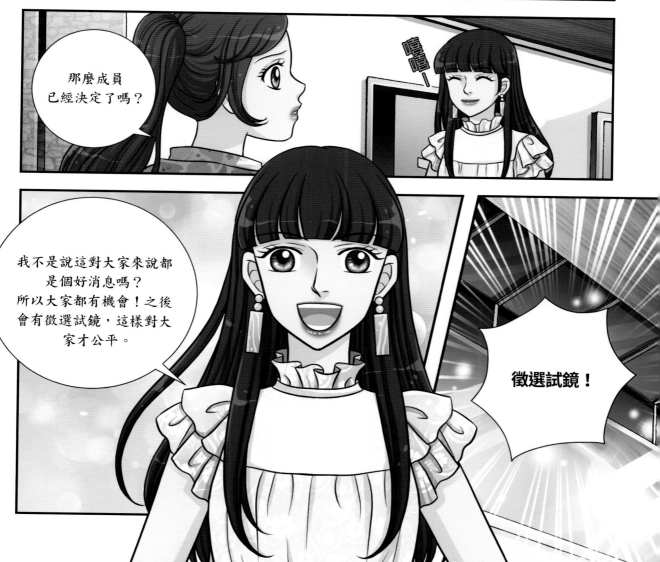

那麼成員
已經決定了嗎？

嘻嘻—

我不是說這對大家來說都
是個好消息嗎？
所以大家都有機會！之後
會有徵選試鏡，這樣對大
家才公平。

徵選試鏡！

好不容易進入經紀公司，竟然還要競爭，真討厭…

那也沒辦法啊，因為能出道的成員有限嘛…

我們一起盡最大的努力吧！然後不論是誰成功了，都要祝福對方！約好囉！

啊…在我們之中會有人落選，真是不敢去想像。

2NE1前輩們總共有4名，這次肯定也是4名，說不定人數還會更多。這樣的話，我們就能在一起了。

如果是那樣的話，就太好了！！

妳們在說什麼啊？才經歷1年練習生生活的小鬼頭們，夢想還真是遠大呢。

全部合格？妳們眼裡都沒有前輩們嗎？

現在的孩子實在太沒禮貌了，需要我來教教妳嗎？

？

是要教什麼啊！別亂嚇唬孩子們，有那種時間，還不如多練習一點。

搞什麼啊？

覺得自尊心受傷的話，就用實力證明不就行了嗎？如果輸給孩子們的話，妳還能這樣自以為是嗎？

等著看吧！至少我是不會輸給妳的。

那我就等著看囉～！

對不起，都因為我們…

沒事啦，沒什麼好道歉的。

有自信很好，因為這表示妳們有那樣的能力。

不過，不把對方視為競爭對手，難道不是目中無人嗎？

我得去練習了，我也非常不想錯過這次機會。

...

竟然說我們是競爭者⋯
光是用想的都覺得緊張⋯

在演藝企劃公司裡，比起真的能出道的人，有更多的是懷抱著夢想的練習生。

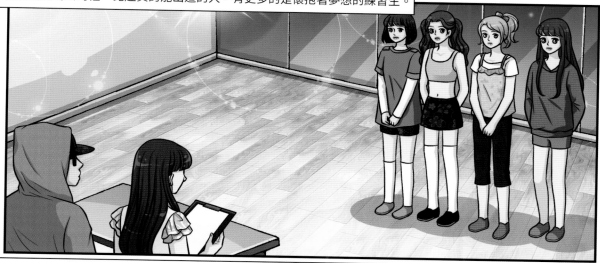

因此，也有許多即便進入經紀公司，卻根本無法實現出道夢想的練習生。

只有藝恩
能進入下一輪。

謝謝⋯

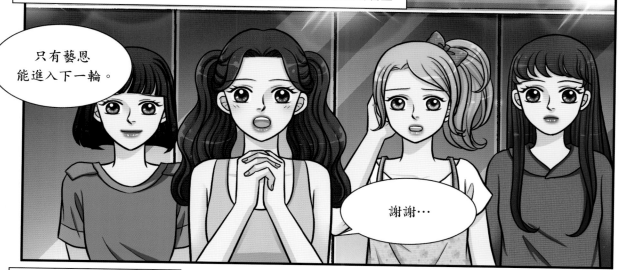

所以，內部競爭也非常激烈。

好，我來發表下
一輪的組別。

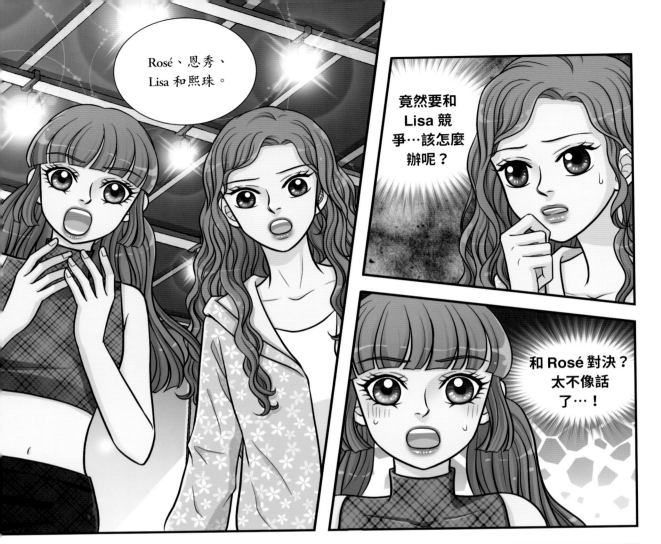

剛才的事，對不起。
坦白說，我覺得這
有可能是我最後的
機會，所以…

這已經是我的第5年了，所以
看到像妳們這些年紀比我小又
出色的練習生，真的很嫉妒又
感到焦躁。

…

身心非常疲憊，
對父母也很抱歉，
又很想念他們…

是啊，大家都和我一樣。
全都做著相同的夢，同
樣地懇切著。

為了不留下遺憾，所以
每天都得用盡全力。

所以妳一定要盡全
力，就算落選也不能
留下遺憾。

好…

56

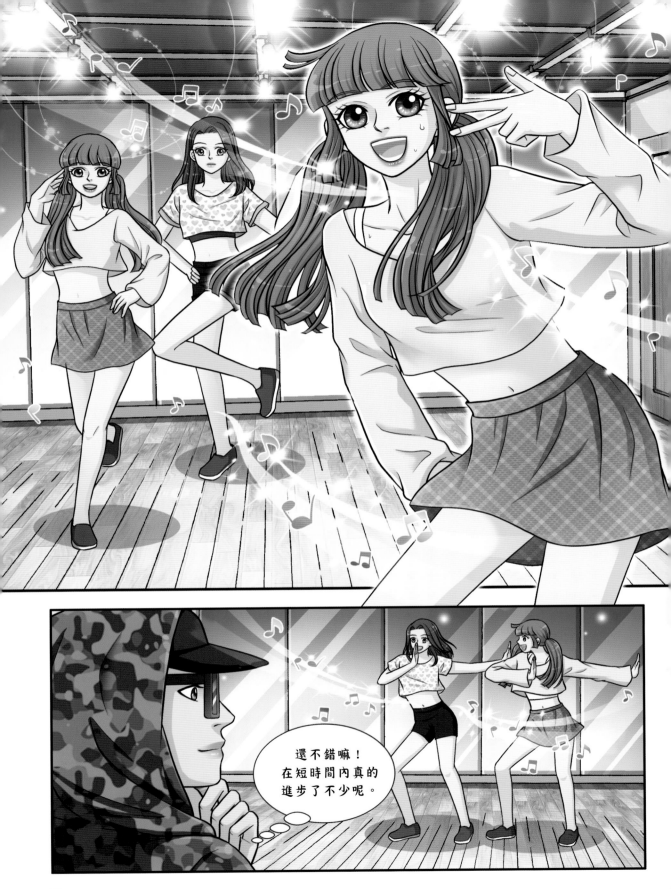

還不錯嘛！
在短時間內真的
進步了不少呢。

那麼結果…！

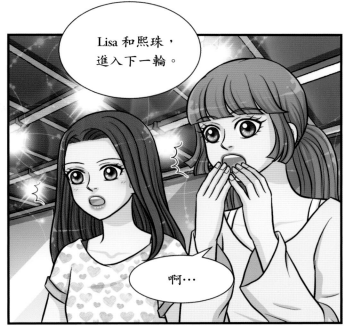

Lisa 和熙珠，進入下一輪。

啊…

Rosé…嗚嗚。

別哭了啦，落選的是我又不是妳，妳哭什麼啊？

我會為妳加油到最後的，妳一定要合格哦！下次有機會，我也一定會出道的！

嗯嗯，Rosé…

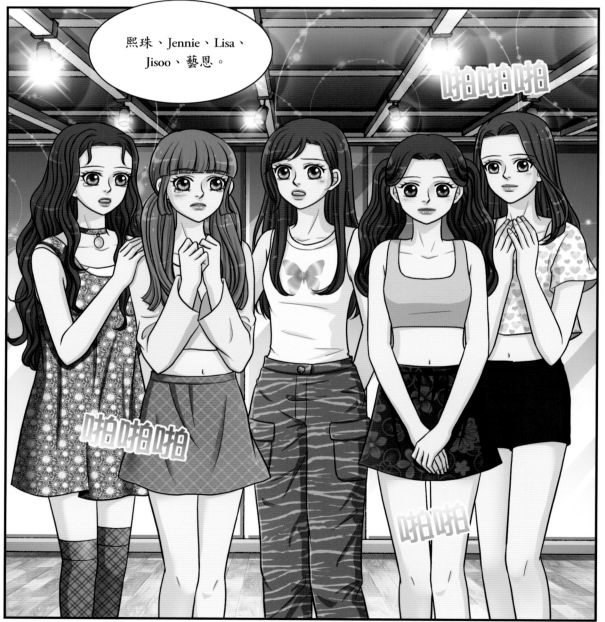

對不起，
都是因為我…

不是啦。

我們還會有其他機
會吧？下次我們一
定要合格！

還有追加的
合格者。

?

Rosé、恩秀、佳文，
這 8 個人將以新女團
「Pink Punk」的成員
進行特別訓練。

嗚嗚～
真是太好了，
Rosé！

Lisa！

該不會…
還要競爭吧？

不會，
妳們現在是一個
團體了，盡情擁
抱對方吧。

…

什麼？要延遲出道嗎？而且還是無期限延遲？

您不是知道我們的練習生和一般練習生不一樣嗎？

8名成員都擁有出色的實力，如果對她們抱有懷疑，怎麼可能會讓她們出道呢？

有人說對實力感到質疑嗎？問題反而出在對她們的評價太高了。

什麼？

我從她們身上看到了能超越2NE1，有機會成為世界女團的可能性。所以覺得很可惜，如果就這樣放走她們的話。

啊…

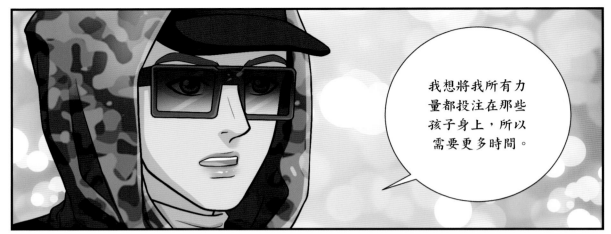

我想將我所有力量都投注在那些孩子身上，所以需要更多時間。

不過孩子們已經等太久了。

該怎麼叫她們繼續等下去呢？

這就交給我吧。

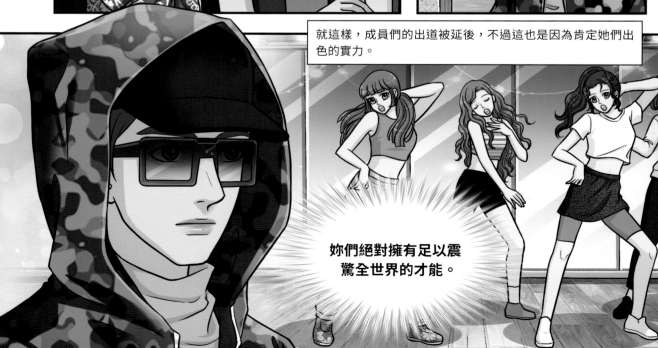

就這樣，成員們的出道被延後，不過這也是因為肯定她們出色的實力。

妳們絕對擁有足以震驚全世界的才能。

不過，毫無期限的等待絕對不是一件容易的事情。經過了1年、2年…隨著時間的流逝，她們感到身心疲憊，最終一一放棄了。

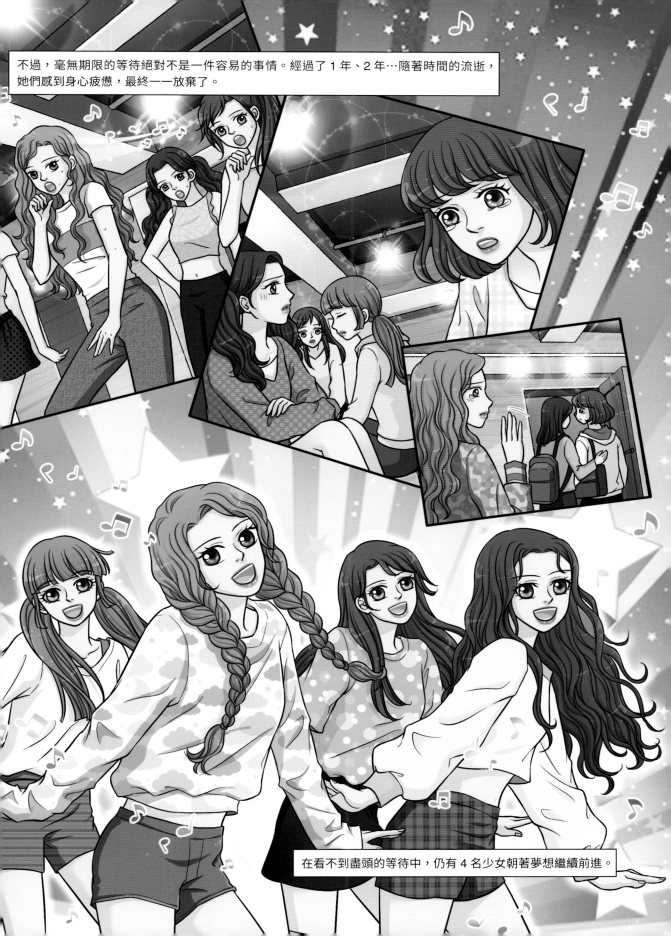

在看不到盡頭的等待中，仍有4名少女朝著夢想繼續前進。

# 打造出明星的音樂製作人

製作人的縮寫是 PD，指的是製作和管理概念的人。在大眾音樂界中，大部分都是透過演藝企劃公司出道成為歌手，因此在製作音源和風格方面，負責整體的音樂製作人可以說是位於打造明星最重要的位置。

## 音樂製作人負責的事務

### 概念設定

概念設定指的是決定要做哪種類型的音樂、成員人數要幾名、團體名稱要叫什麼、跳怎樣的舞蹈等。如果將音樂比喻成電影，就是類似於電影導演的角色。

### 作曲

有時候會另外聘請作曲家進行除了歌詞以外的作曲，但大部分會由音樂製作人直接負責作曲。有時候會先撰寫歌詞，然後再進行作曲；有時候也會先進行作曲，之後再填入歌詞。

### 作詞

歌曲中的歌詞也是由製作人親自撰寫，或者邀請作詞家。

### 編曲

編曲是指將最初所做出的曲子進行加工，變得更加完美。經過編曲的歌曲會被記錄於專輯中，並進行販售。

### 編舞

編舞是指歌手唱歌的同時所跳的舞蹈。要音樂製作人連舞蹈都精通並不容易，所以經常會邀請專業的編舞家，不過編舞的風格也是由音樂製作人提出。

### MV製作

由於現在是看重聽覺與視覺的時代，所以會同時製作 MV 和專輯並上市。MV 可以說是「看得見的音樂」，所以也經常由音樂製作人擔任 MV 導演。

## 想成為音樂製作人的話

### 學習樂器

音樂製作人並不一定要非常精通音樂，但是為了作曲，必須對音樂稍有認識，在深入理解音樂的過程中，如果能直接彈奏樂器會有很大幫助。對音樂製作人最必要的樂器，那一定是鍵盤樂器（鋼

琴、電子琴等）。鍵盤樂器能準確掌握多種音階，還能連接電腦系統，發出各種聲音，因此也在作曲中經常使用。另外吉他能輕易演奏出和弦與節奏，彈奏吉他的同時還能唱歌，所以也經常用於作曲。

## 學習編曲軟體

現代音樂大部分是透過電腦系統製作而成，因此，製作人為了作曲、編曲，必須學會如何使用編曲軟體。一般用於編輯和修改已完成錄音的歌曲，不過有時也會在尚未錄音的情況下，透過編曲軟體製作歌曲。

## 研究其他音樂

作曲是從聆聽和分析其他已經完成的音樂開始，因此需要養成多聆聽，並分析各種類型音樂的習慣。最好多聽聽爵士、搖滾、民謠、鄉村、龐克、R&B 等各種類型的音樂。

## 嘗試製作歌曲

就算不是完成度很高的歌曲，也多嘗試做做看吧！如果養成每當出現音樂靈感的時候，就製作歌曲的習慣，之後更有可能製作出高完成度的歌曲。

# 為了夢想而經歷的漫長挑戰——練習生階段

通過徵選並成為練習生的話,一定會經歷涉獵各種領域的練習生過程。一起來看看成為練習生後,需要做哪些準備,還有出道組在幹麼吧!

## 練習生訓練過程

### 歌唱

這是為了糾正錯誤的唱歌習慣,並提升發聲、呼吸、發音、音程等基本功訓練。

### 舞蹈

在現場演出中,舞蹈和歌唱一樣重要。為了配合各種舞蹈概念,必須兼具柔軟性、律動、節奏感等,所以要持續進行舞蹈訓練。

**樂器訓練**

如果不是親自彈奏樂器的樂隊型團體，不一定要學習樂器，不過為了培養廣泛的音樂性，經常會進行樂器訓練。

**學習外語**

為了培養不僅僅在國內，也能進軍海外的國際歌手，經常會進行外語指導。也經常會有為了攻占全球市場，而在一開始就徵選精通外語的人才。

**演技學習**

雖然是透過音樂出道，但如果獲得很高的人氣，自然而然就有機會出演電視劇、電影、廣告等，所以也會進行演技指導。

## 即將出道的練習生們—出道組

練習生中具體被制定出道計畫的團體稱為出道組。如果進入出道組，會被分配到宿舍，與成員們一起進行合宿訓練。不過，即使進入出道組，也不代表能馬上出道，還得接受最短 6 個月，平均 2 ～ 5 年的訓練。

**專輯錄製**

專輯錄製就是錄製出道時要發表的專輯。專輯一旦發表就無法再進行修改，所以為了錄製出最完美的作品，就需要經過很長的時間與無數次的修改。

### MV拍攝

MV 是指在電視節目或 YouTube 等公開的影片。就像製作一部電影一樣，需要投入很多心血和費用。

### 概念照拍攝（Teaser）

概念照也有預告片的意思，是指為了帶給大眾期待感，在出道前所公開的照片或影片等。

### 發布會（Showcase）

發布會具有「玻璃櫥窗」的意思，是指在大眾面前進行正式出道舞台之前，在少數相關人士面前所進行的演出，類似於電影的試映會。

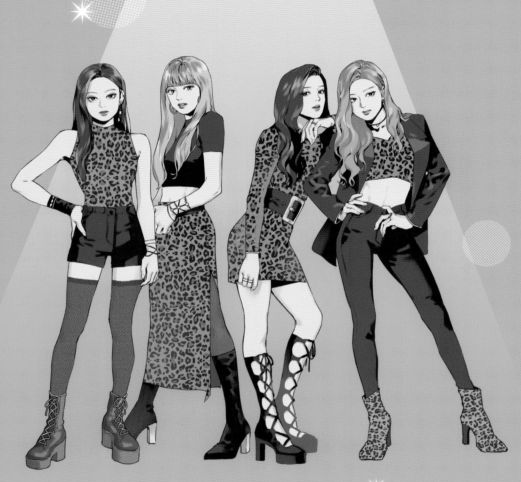

BLACKPINK

# 第3章

✳

# 神話的開始

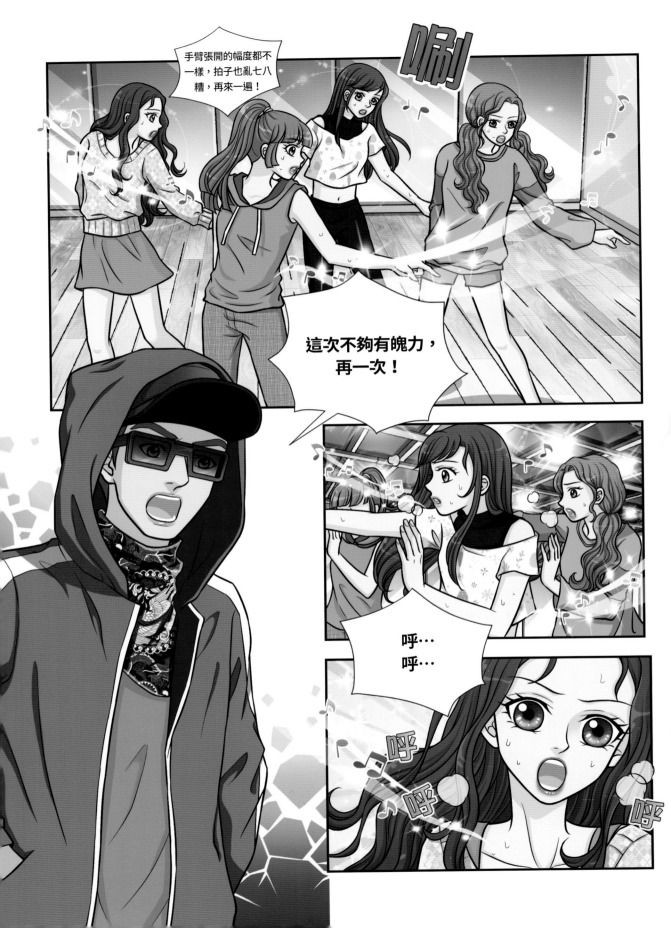

妳不覺得
Teddy 老師
最近很奇怪嗎？

去年看到我們跳舞還經常稱讚，但最近卻頻頻指責我們。

就是說啊，最近好像變得更可怕了。

該…該不會我們的實力變得比以前還差了吧？

怎麼可能…我們連去年跳不了的舞蹈都做到了耶。

這表示老師對我們更花心思了，所以就好好接受吧。

姊姊果然是樂觀的象徵。

雖然很不想這麼說，但老師是不是太過分了啊？哼！

大家都知道 Teddy 老師是最棒的製作人吧？這樣的人專門負責我們，也就表示對我們寄予厚望的意思啊。

為了進行最好的訓練，必須恩威並重，就像想要驢子跑得快，就得給點紅蘿蔔，所以我們得抱持著諒解和感恩的心。

真不愧是我們的大姊。

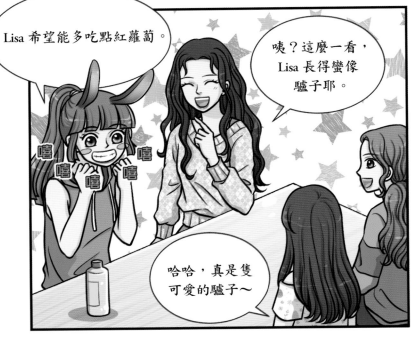

Lisa 希望能多吃點紅蘿蔔。

咦？這麼一看，Lisa 長得蠻像驢子耶。

哈哈，真是隻可愛的驢子～

哎呀！大家都在這裡啊？

大家過得還好嗎？

夏怡！

是夏怡姊姊耶！

Jennie！我好想妳哦！

夏怡！我也好想妳！

Jisoo 姊姊，妳變得更漂亮了耶？妳什麼時候弄丟妳的天使翅膀的？天國沒有通報妳失蹤的消息嗎？

天啊，夏怡，妳也真是的～

夏怡姊姊，恭喜妳登上排行榜第一名。

真羨慕妳～

謝謝妳們。

人氣歌手的生活怎麼樣呢？

什麼人氣歌手啊，現在才剛開始呢！

不過因為多了很多行程，沒有時間和家人、朋友見面，這一點讓我有些孤單。其實不是有些，而是非常孤單。

妳知道這種時候什麼最能帶來力量嗎？

?

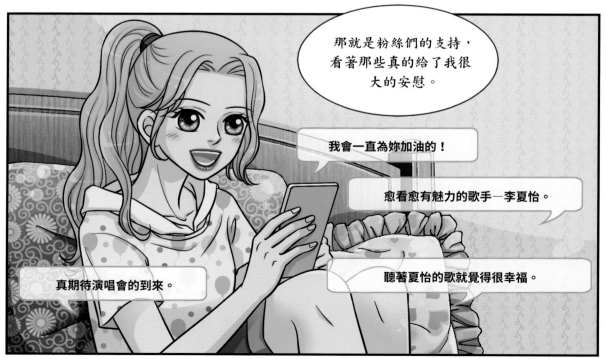

那就是粉絲們的支持，看著那些真的給了我很大的安慰。

我會一直為妳加油的！

愈看愈有魅力的歌手—李夏怡。

真期待演唱會的到來。

聽著夏怡的歌就覺得很幸福。

沒錯，我們想站上舞台的原因就是為了得到粉絲們的愛。

所以我真的很羨慕妳。

Jennie⋯

這樣說來，可能會聽起來很討人厭，但說實話我才羨慕妳。

？

妳們是我們經紀公司最期待的明日之星。愈是期待，就愈要為了最好的機會而小心翼翼，所以妳絕對不能因為累就放棄！

夏怡⋯

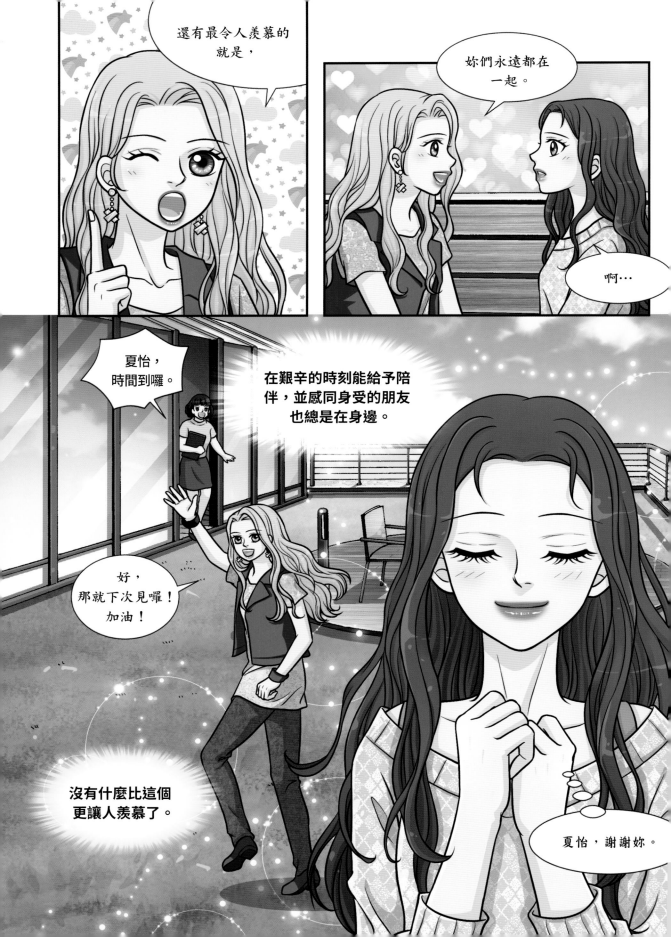

孩子們應該很累吧?我是不是太無情了?

不對,如果我心軟的話,孩子們就會鬆懈下來的…

!

怎麼回事?距離課堂開始還有5分鐘耶?

Teddy 老師,等你好久了～!

我們練習得很愉快吧？

沒錯，我們不是要登上最強舞台的人嗎？

快多教教我們吧～！

…

那麼可以再提高訓練強度囉？

突然

！！！

好！接下來從波浪編舞動作開始，快找到自己的位置！

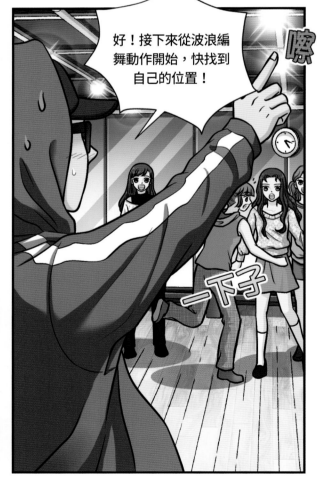

嘿！

一下子

好，不過有時候也需要一些獎勵，像是紅蘿蔔。

真…真可愛…

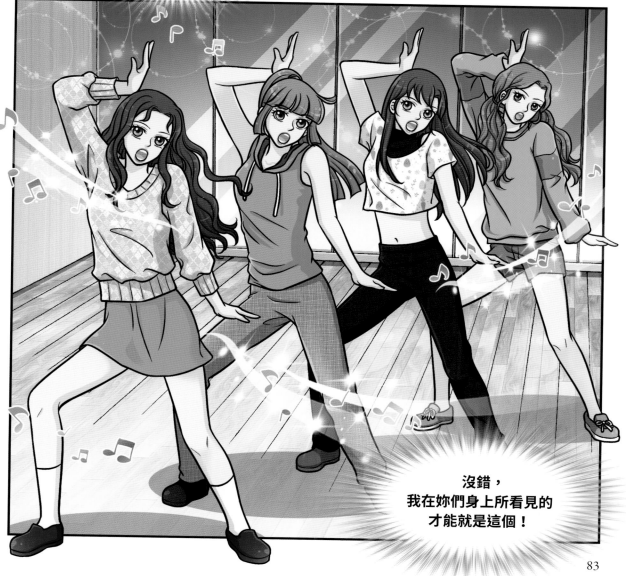

一直以來的耐心等待和熱情，馬上就能獲得回報了！

怎麼可能…！

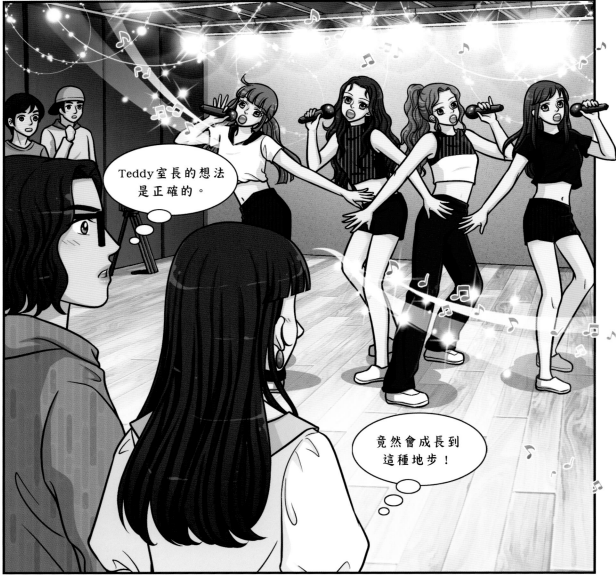

Teddy室長的想法是正確的。

竟然會成長到這種地步！

84

真是令人驚豔呢！
我都起雞皮疙瘩了。

您到底是施了些什麼魔法呢？

哈哈，
我不懂什麼魔法啦。

孩子們所擁有的熱情和才能…
要說魔法的話，那些才是吧！
說實話連我也嚇到了。

那麼現在可以出道了吧？

這還要問嗎？
那是當然的囉，
對吧？
Teddy 室長。

不，
還有剩下的
事情要做。

天啊！
竟然又不行！

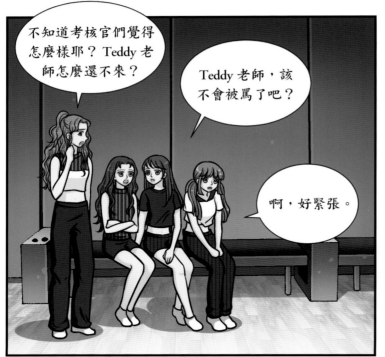

不知道考核官們覺得怎麼樣耶？Teddy 老師怎麼還不來？

Teddy 老師，該不會被罵了吧？

啊，好緊張。

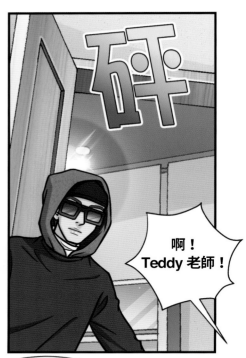

砰

啊！Teddy 老師！

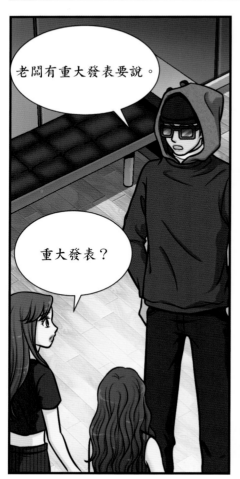

老闆有重大發表要說。

重大發表？

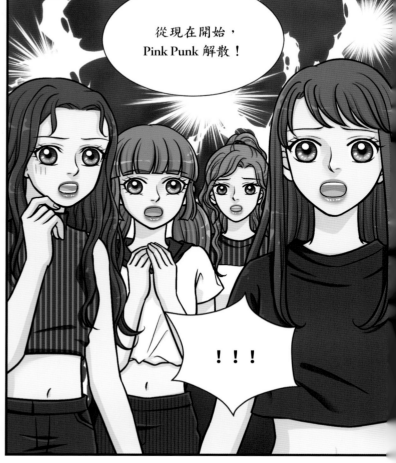

從現在開始，Pink Punk 解散！

！！！

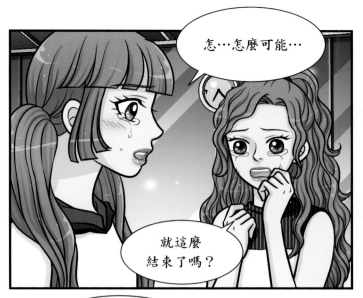

怎…怎麼可能…

就這麼
結束了嗎？

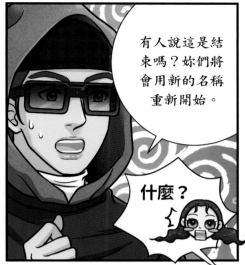

有人說這是結束嗎？妳們將會用新的名稱重新開始。

什麼？

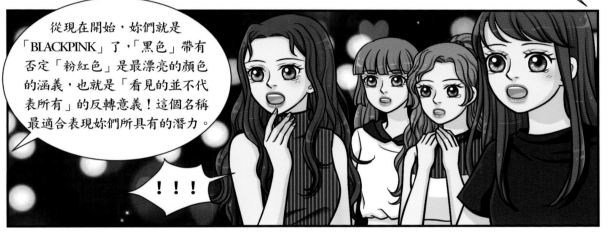

從現在開始，妳們就是「BLACKPINK」了，「黑色」帶有否定「粉紅色」是最漂亮的顏色的涵義，也就是「看見的並不代表所有」的反轉意義！這個名稱最適合表現妳們所具有的潛力。

！！！

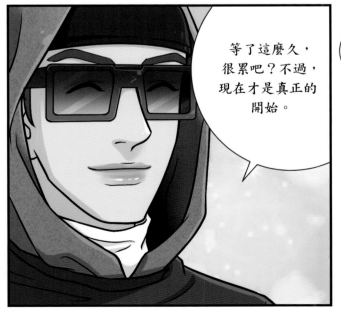

等了這麼久，很累吧？不過，現在才是真正的開始。

Teddy 老師！
嗚嗚！

猛撲

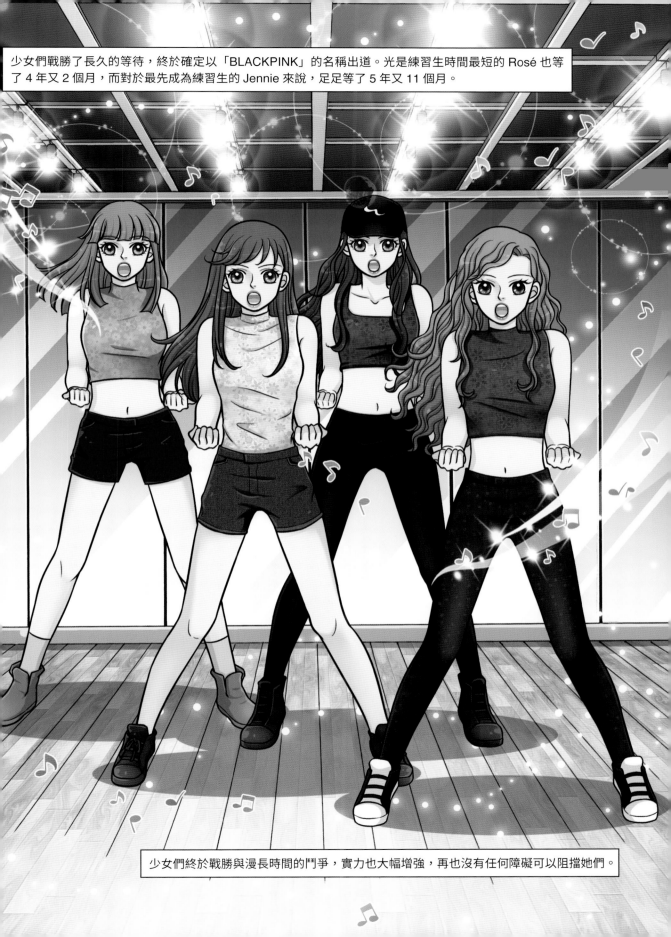

少女們戰勝了長久的等待，終於確定以「BLACKPINK」的名稱出道。光是練習生時間最短的 Rosé 也等了 4 年又 2 個月，而對於最先成為練習生的 Jennie 來說，足足等了 5 年又 11 個月。

少女們終於戰勝與漫長時間的鬥爭，實力也大幅增強，再也沒有任何障礙可以阻擋她們。

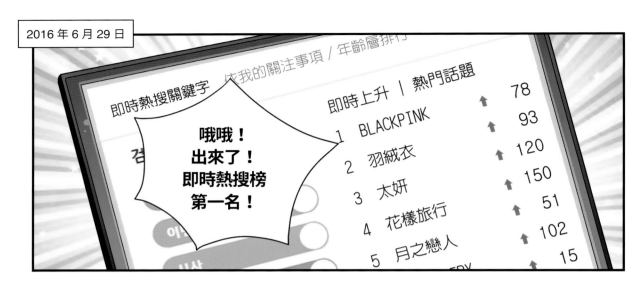

有什麼好驚訝的？
繼 2NE1 之後，
時隔 7 年所推出的
全新女團，
光是這個頭銜，
就能預料到會
有這種結果。

等正式音源和 MV 公
開的話，應該會引起
騷動吧？

說得沒錯，
哈哈。

老闆，向媒體表
示 BLACKPINK
的出道時間是
7 月，具體日期
確定了嗎？

嗯，決定再往後延，
不過不是因為還沒準
備好。

？

為了提升大家的
期待感，得將
BLACKPINK 的出
道塑造成非常特別
的日子，令所有人
期待才行。

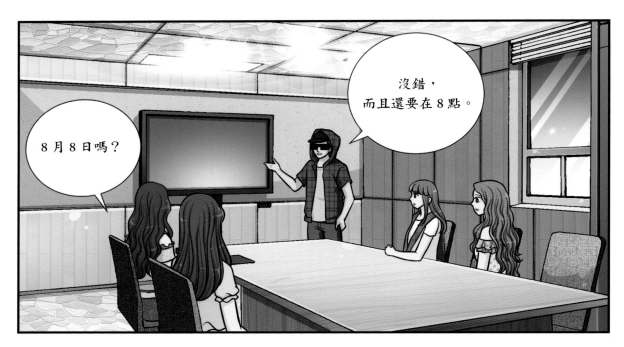

沒錯，
而且還要在8點。

8月8日嗎？

哦～！
3個8，
感覺挺厲害
的耶？

請問有什
麼特別的
含義嗎？

當然有囉。

妳知道之前北京奧運
會是在8月8日8點
8分8秒開幕的嗎？

哇，真的嗎？

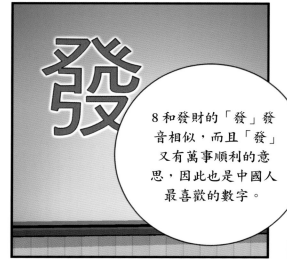

發

8和發財的「發」發
音相似，而且「發」
又有萬事順利的意
思，因此也是中國人
最喜歡的數字。

韓國太極旗的「乾坤坎離」意指宇宙的八卦。我們生活的立體空間可以用正六面體表現，而正六面體有 8 個頂點，對吧？

加上 8 也與意指無限的莫比烏斯帶有著相同的形狀。也就是說，8 是宇宙的數字，也是表示完成和無限的數字。

BLACKPINK 並不會只駐足於國內，而是會成為對全世界造成影響力的全球女團！而且這種人氣會一直持續下去，因為妳們是最棒的！

所以 BLACKPINK 的出道日必須要變成特別的一天！因此，我決定採用倒數計時的方式。

太帥了！

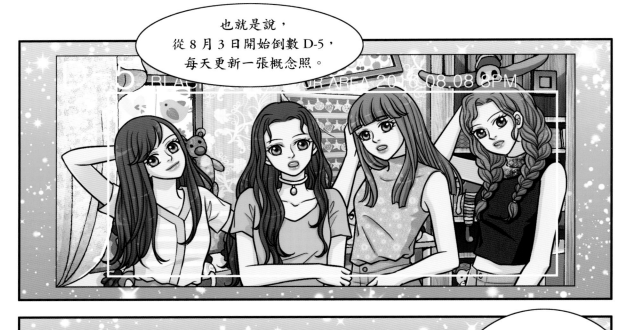

也就是說，
從 8 月 3 日開始倒數 D-5，
每天更新一張概念照。

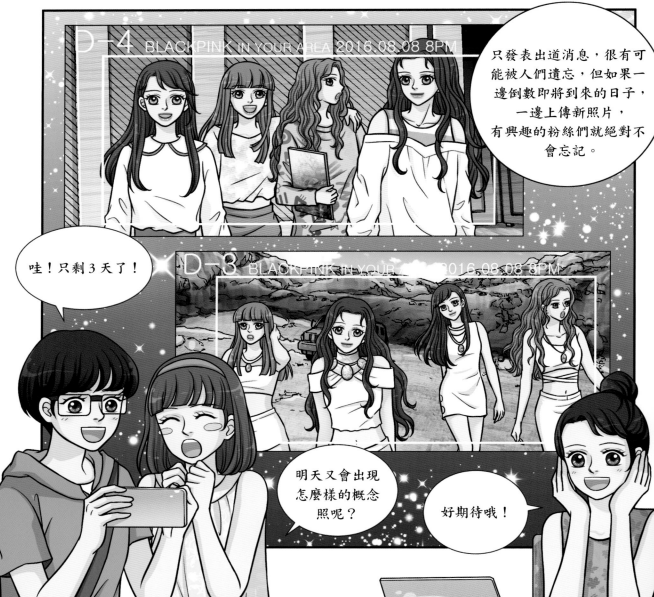

只發表出道消息，很有可能被人們遺忘，但如果一邊倒數即將到來的日子，一邊上傳新照片，有興趣的粉絲們就絕對不會忘記。

哇！只剩3天了！

明天又會出現怎麼樣的概念照呢？

好期待哦！

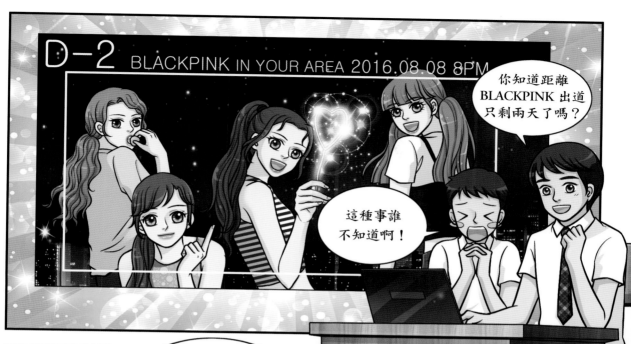

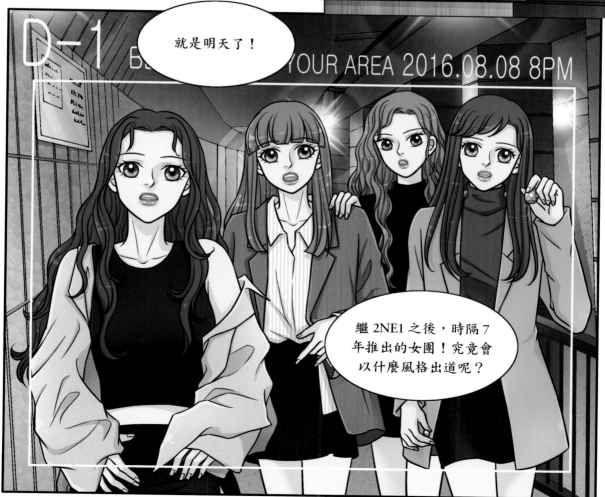

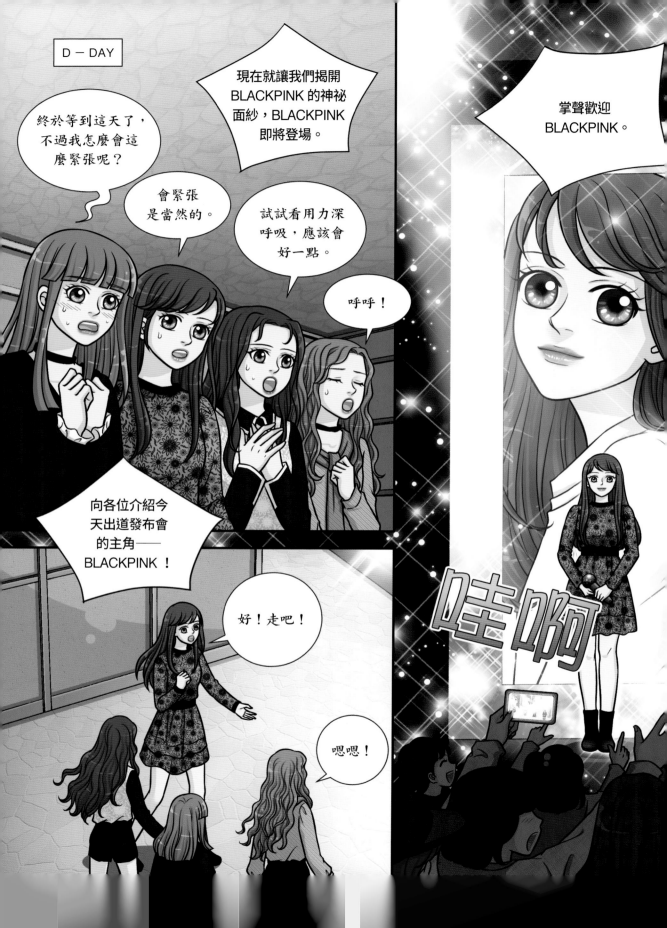

BLACKPINK 按照計畫於 2016 年 8 月 8 日舉行了出道發布會。BLACKPINK 的兩部 MV，以及成員們親自問候的模樣透過應用程式——V-LIVE APP，在網路播放平台透過直播公開。締造出全世界任何歌手都未能實現的紀錄，BLACKPINK 的神話就這樣開始了。

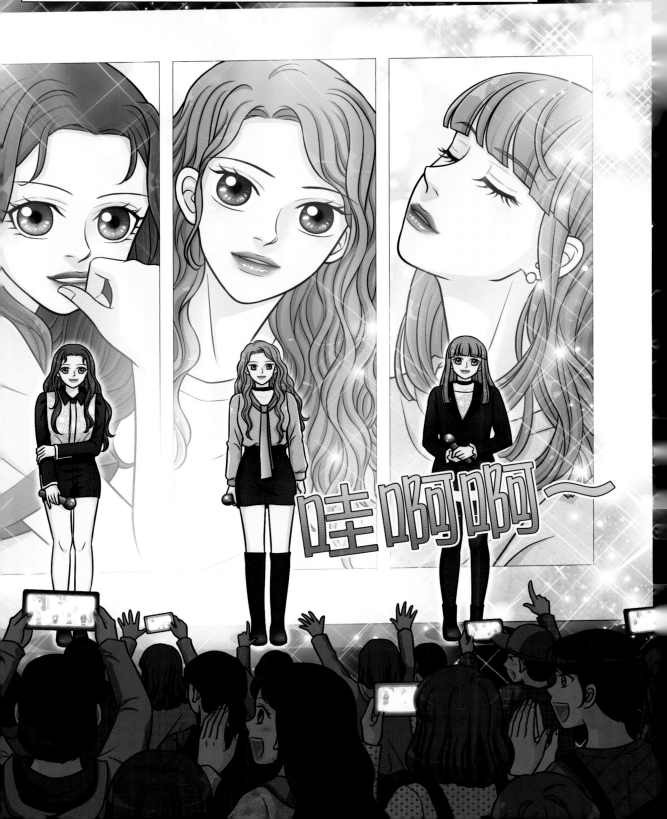

# 一眼窺探KPOP的歷史

KPOP 是由 Korea（韓國）的「K」，和大眾音樂（Popular Music）的縮寫「POP」組合而成的詞語，在初期意指韓國音樂整體，不過現在則泛指韓國所製作的舞曲或偶像歌手的音樂。

## 1960年代

韓國當時因為解放、戰爭等，經濟狀況非常惡劣，也不利進行創作活動，因此發表的歌曲大部分都受到流行音樂的影響，很多都是改編外國歌曲後演唱。由於年輕人沒有餘力購買唱片和觀看演出，所以大部分歌詞都是符合成年人的喜好，富有哲學性與諷刺性。

◆ 代表歌手：**Patti Kim、尹福姬、申重鉉、崔喜準、玄美等**

## 1970年代

隨著經濟發展，年輕人也開始可以享受音樂，出現許多以年輕人為主的音樂，這時期也奠定了韓國大眾音樂基礎。當時流行民歌，

只要有把吉他就能隨時隨地演出。不過，由於政府審查嚴苛，音樂家們的創作活動也受到許多制約。

◆ **代表歌手：趙容弼、宋昌植、尹亨柱、趙英男、朴忍洙等**

## ✎1980年代

這時期是韓國流行音樂的人氣超越海外流行音樂。與有著歡快節奏的海外流行音樂相比，抒情、和諧的韓國抒情樂更受歡迎，也因為這樣的影響力，使各種類型的韓國創作曲都獲得很高的人氣。

◆ **代表歌手：李文世、柳在夏、Sinawe、野菊花等**

## ✎1990年代

以前一提到偶像，就只有海外流行音樂歌手，但隨著團體「徐太志和孩子們」誕生，進而出現了現在的偶像文化。以「徐太志和孩子們」為起點，10幾、20幾歲的人開始對大眾音樂產生濃厚的興趣，並形成了粉絲文化，效仿他們的新生偶像團體也大舉登場。初期是以男子偶像團體為中心，但後期也出現女子偶像團體。演藝企劃公司開始發掘和培養明星出道，也是演藝企劃公司正式開始活動的時期。

◆ **代表男子團體：徐太志和孩子們、HOT、水晶男孩、神話等**
◆ **代表女子團體：Fin.K.L、SES、Baby V.O.X等**
◆ **代表混聲團體：Roo'ra、Cool、紫雨林、高耀太等**

**徐太志和孩子們：**1991年組成的3人男子團體，隊長徐太志擅長作詞作曲、唱歌、演奏等，自己負責所有製作。在以抒情樂和Trot為主流的當時，將10多歲年輕人喜歡的舞曲和嘻哈饒舌大眾化，也是掀起偶像文化的主力，甚至還獲得「文化總統」稱號，是個傳奇般的團體。

# 2000年代

1990 年代的第一代偶像退場後，大眾對偶像文化的關注大幅減少。雖然「東方神起」的活躍延續了男子偶像團體，但女子偶像團體幾乎消失殆盡。2000 年代初期，比起以舞蹈為中心的歡快音樂，以唱功為重的抒情音樂更受歡迎，不過因為只注重特定類型的音樂，得到缺乏多樣性的評價。但到了中期，大型演藝企劃公司培養的男子、女子偶像團體登場，又獲得很高的人氣，再次引領偶像的全盛時代。.

◆ **代表歌手：BoA、BigBang、Wonder Girls、KARA、少女時代等**

**寶兒（BoA）：**2000年8月25日才剛滿13歲，在當時是非常年輕就出道的女歌手。參加SM Entertainment徵選時，就在舞蹈和歌唱方面相當有天分，為了橫跨國內歌謠界並走向世界，做了許多準備，甚至精通3國語言，還在競爭激烈的日本市場中獲得成功。展現出韓國歌手也能推廣到全世界的可能性，並被評價為主導第一代韓流熱潮的歌手。

# 2010年代～現在

隨著知名歌手影響力的擴張與韓流熱潮的興起，產生巨大收益，出現許多投資者，新生代偶像團體也日益增加。競爭愈演愈烈，大眾的期待值也愈來愈高，所以只有完全準備好的團體才能生存下來。不過，也因此有眾多偶像出道多年仍默默無名，甚至還發生出道後又變回練習生。但也有許多準備充足、實力超群的歌手們出現，主導韓流熱潮。

◆ 代表歌手：**BLACKPINK、防彈少年團、EXO、BigBang、TWICE、IU等**

### ★ 值得關注的歌手 ★

**BLACKPINK**：2016年6月30日出道的4人女子團體，由2名韓國人、1名泰國人和1名擁有韓國和紐西蘭國籍的成員組成的多國籍女團。YouTube官方帳號訂閱數超過4600萬名，在全世界音樂排行榜Billboard上創下韓國女團的最高紀錄等，不僅在韓國，在全世界都深具影響力，締造全新的紀錄。

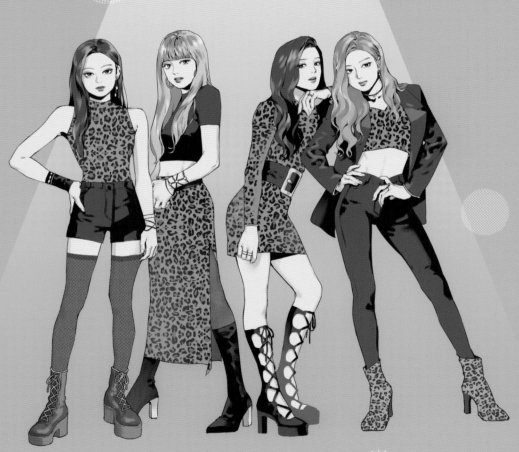

BLACKPINK

# 第4章

✳

# 占領
# 新媒體

MV 與 BLACKPINK 華麗出道的消息一起公開，在短短 3 個小時內觀看次數就突破 300 萬次，瞬間橫掃全球，獲得非常正面的迴響。

妳看過 BLACKPINK 的 MV 嗎？

嗯，她們怎麼都這麼漂亮啊？

就連饒舌部分也充滿力量。

舞也跳得非常好！

BLACKPINK！IN YOUR AREA！

難怪經紀公司要藏得這麼隱密。

清純又漂亮，再加上那股強烈的氣勢。

和 BLACKPINK 這個名稱真是適合！

透過 MV 展現出的個性與魅力，每個成員都有了各自的粉絲層。

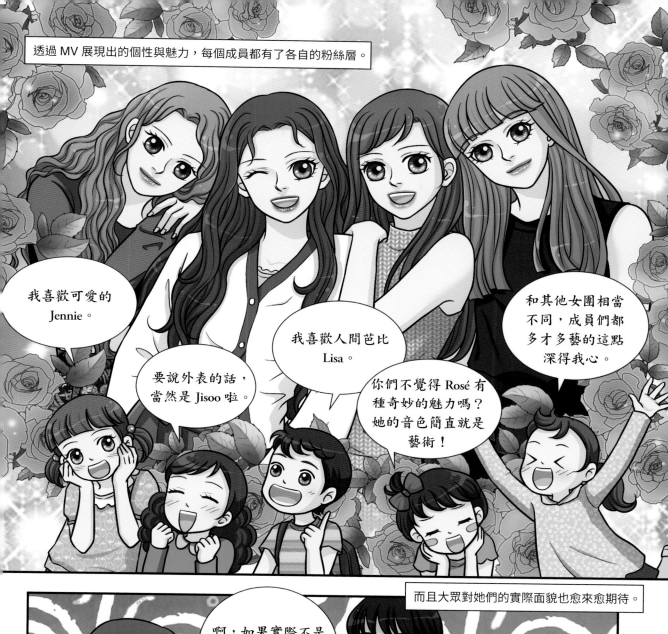

我喜歡可愛的 Jennie。

要說外表的話，當然是 Jisoo 啦。

我喜歡人間芭比 Lisa。

你們不覺得 Rosé 有種奇妙的魅力嗎？她的音色簡直就是藝術！

和其他女團相當不同，成員們都多才多藝的這點深得我心。

而且大眾對她們的實際面貌也愈來愈期待。

啊，如果實際不是這樣的話，我會很失望的。

唉唷，這都是影片啦，實際的樣子可能會不太一樣。

希望她們本人也能像影片這麼厲害。

哇！反應真熱烈。不僅國內，海外的關注度也非常高呢。

BLACKPINK的華麗出道
MV公開3小時
觀看數突破300萬！

反應這麼熱烈，完全比預想中還更好呢！

這是當然的，身為發行《江南Style》的經紀公司旗下歌手，肯定會受到全世界的關注啊。

這種時候就開心一下吧。

真是無話可說啊…

不過，MV會盡量展現出最美麗、最華麗的模樣，這些都只不過是修飾過後的場面。

滴—

粉絲們現在應該都在等著看她們真正的面貌吧？

所以明天的首次電視直播舞台非常重要。

第一次電視直播舞台…好期待哦。

加油！

我們一定要驚豔全場！

竟然能站在粉絲面前！好像在做夢哦！

妳們不緊張嗎？看起來相當游刃有餘呢！

緊張嗎？當然緊張囉。

不過，如果說以前會緊張是因為恐懼的話，

現在會感到緊張，應該是因為期待吧。

沒錯，如果是在4年前出道的話，我應該會全身發抖。

一直以來都夢想著這一天，為今天的到來準備著，好像從某個瞬間開始，恐懼似乎轉變成自信心。

哇！妳的表達能力真棒！根本就變成韓國人了！

我還以為妳是假裝成泰國人的韓國人呢。

哈哈哈

呵呵

...

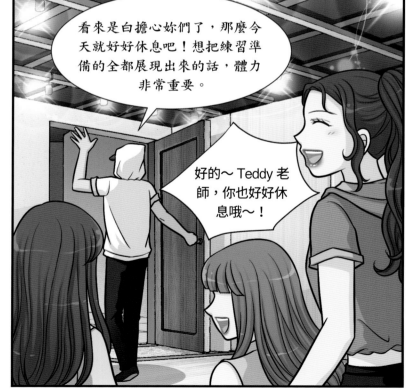

看來是白擔心妳們了，那麼今天就好好休息吧！想把練習準備的全都展現出來的話，體力非常重要。

好的～Teddy老師，你也好好休息哦～！

睡不著嗎？

啊，Jennie，妳也和我一樣嗎？

小時候，我很喜歡看星星，那時候我可是住在很靠近山的地方呢。

有一次我問爸爸能不能將星星摘下來給我，爸爸卻說…

爸爸已經擁有星星了啊！

哇！真的嗎？在哪裡？

不過我沒辦法給妳。

嗯？為什麼？

因為對爸爸來說，Jisoo 就是星星啊。

！

110

唉唷～
為什麼我是
星星啊？

因為世界上
最特別的人
就稱為星星啊。

很久以前，
在美國為了區分主演
和其他演員，
會用星星標示來標記
待機室。

這樣就不會搞混
了吧？因為主演
是最特別的！

聽說以那件事為契機，人
們開始用「明星」來稱呼
受歡迎的人。

明日之星！
好萊塢明星！
明星講師！

我得成為真正的明
星，爸爸才能變成
擁有星星的人，
對吧？

嗯？是那樣嗎？
哈哈哈。

那我也要
成為受歡迎的人！

111

哇，原來姊姊從小時候就那麼聰明啊！怎麼會說出那種話，真可愛～

我也這麼覺得，呵呵。

真是神奇…竟然憑藉著這種想法，就發展成現在這樣了。

不過妳知道嗎？如果只有一顆星星的話，並不漂亮。

就是說啊，必須要有很多顆才漂亮。

啊！妳們都還沒睡啊？

雖然是夏天，但卻莫名感覺到一股寒氣。

就叫妳關冷氣了。

把冷氣關掉的話，又會覺得很熱。

妳應該不是因為冷才發抖的吧！是因為緊張吧？

…

別這樣啦，今天我們大家一起睡一張床怎麼樣？

好啊！好啊！好點子！這樣我應該可以睡個好覺。

哈哈，好吧，好吧。

2016 年 8 月 14 日，BLACKPINK 的出道舞台終於要在人氣歌謠以直播形式開始了。

我們是不是得跟去看看啊？

Jennie 姊姊應該沒事吧？

…

好了，快準備出去吧！

Jennie！

姊姊！

妳的腳踝呢？

沒事啦，只是稍微扭到而已，醫生也說可以上台。

真的嗎？

怎麼可能，她之前明明那麼痛苦…

室長…

…

Jennie，妳應該很清楚自己的身體狀況吧！鎮痛劑只是權宜之計，妳得自己好好判斷。

我可以的！不，我一定會好好表現的！

姊姊⋯

別擔心！相信我。

⋯

好吧，那就上場吧！還有等待著我們的粉絲呢！

嗯嗯。

在電視直播開始前的彩排上，腳踝嚴重受傷的 Jennie 在醫院注射鎮痛劑後，又再次回到了舞台上。

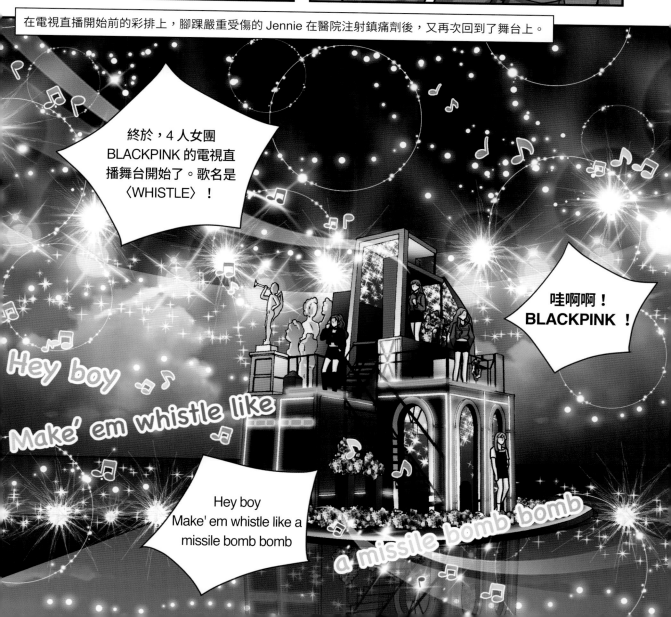

終於，4 人女團 BLACKPINK 的電視直播舞台開始了。歌名是〈WHISTLE〉！

哇啊啊！BLACKPINK ！

Hey boy
Make' em whistle like a missile bomb bomb

但這件事似乎沒發現，她們的表演可說是無懈可擊。

Jennie 似乎完全忘了腳踝受傷，將平常練習的成果完美無缺地展現出來。

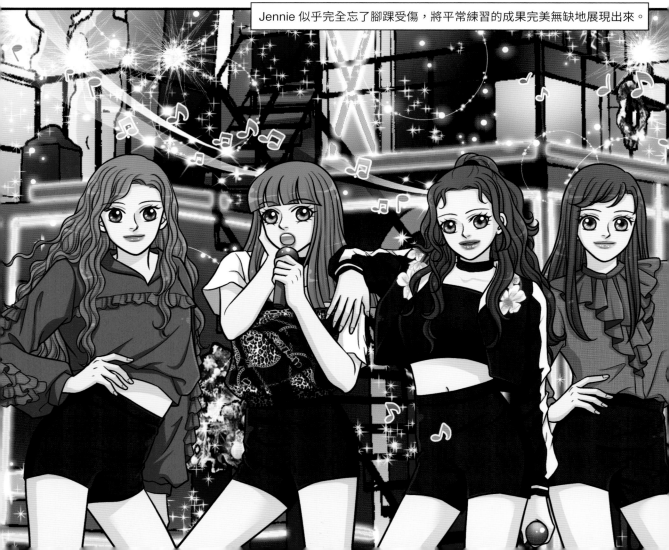

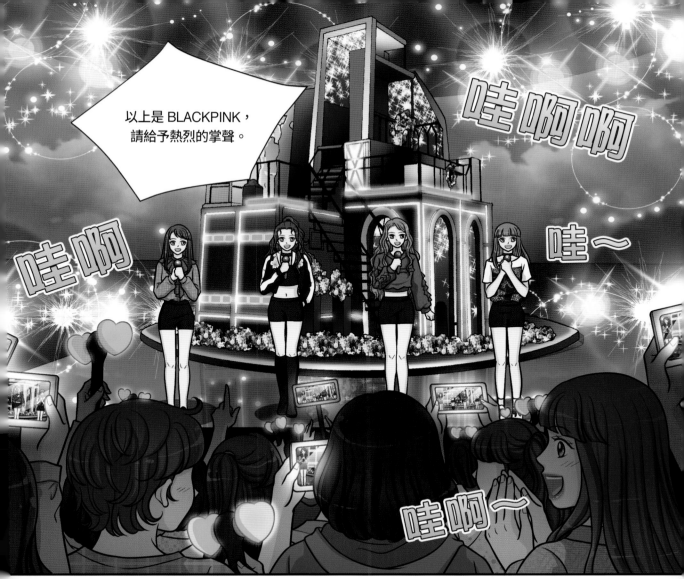

表演得太精采了！
感覺表現得比彩排
還更好呢！

姊姊，
妳的腳踝還好嗎？

哈哈，
我腳踝受傷了嗎？

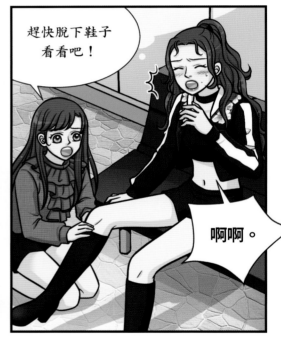

趕快脫下鞋子
看看吧！

啊啊。

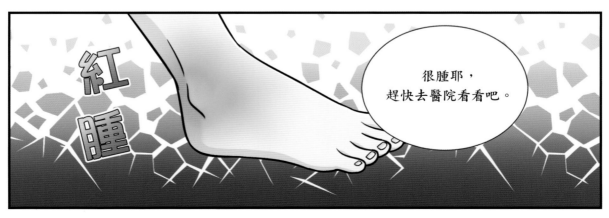

紅腫

很腫耶，
趕快去醫院看看吧。

Rosé，別哭啦，我們不是表現得很好嗎？

謝謝妳，真的很謝謝妳忍住疼痛，陪我們到最後一刻，嗚嗚。

我才要謝謝妳們呢，一直到最後都相信著我。

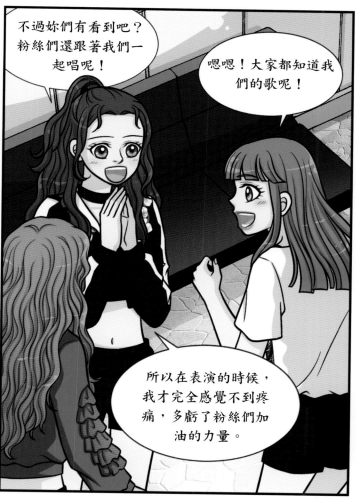

不過妳們有看到吧？粉絲們還跟著我們一起唱呢！

嗯嗯！大家都知道我們的歌呢！

所以在表演的時候，我才完全感覺不到疼痛，多虧了粉絲們加油的力量。

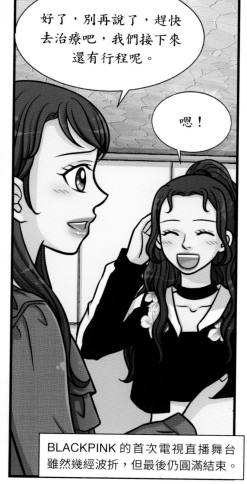

好了，別再說了，趕快去治療吧，我們接下來還有行程呢。

嗯！

BLACKPINK 的首次電視直播舞台雖然幾經波折，但最後仍圓滿結束。

接著，在下一集中所發表的兩首歌曲都成為了第一名候補，最終由〈WHISTLE〉創下登上第一名的驚人紀錄。此時距離正式出道僅花 13 天，以當時的標準而言，締造了歷代女團在電視節目中奪冠的最短紀錄。

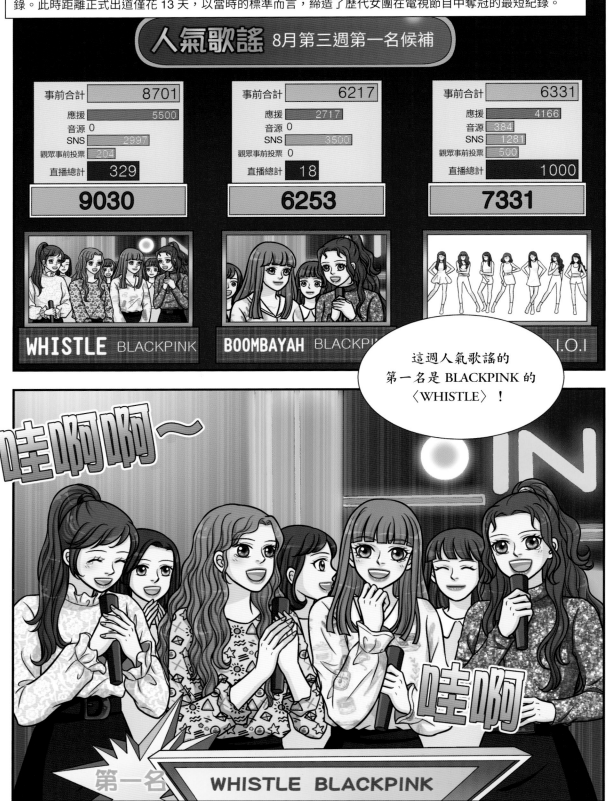

我…
我們不是
在做夢吧？

不會一覺醒來，明
天就是參加 YG 徵
選的日子吧？

一覺醒來發現我
們還是 Pink Punk
之類的？

那太誇張了啦，
哈哈。

能和粉絲們見面實
在太幸福了。

粉絲們送的娃
娃感覺都要窒
息了啦。

以後會常常
與紛絲們
見面的。

？

以後會因為接受採訪、
參加綜藝節目、活動、廣播節
目等，會變得非常忙碌，在那
之前先喝杯咖啡，悠閒一下～
怎麼樣呢？

室長！
太愛妳了～！！

不對，雖然確實會變忙，不過官方行程只有人氣歌謠。

什麼？

？

當我們去濟州島玩的時候，會覺得很療癒，很開心，對吧？

那個，當然⋯

不過，妳想想濟州島的居民會和我們一樣嗎？濟州島旅行之所以特別，是因為沒辦法常常去，對吧？我認為，從初期開始過於頻繁地讓BLACKPINK露臉並不好。

但就一般而言，進入演藝圈之後，不是會盡量安排多一點的行程嗎？這樣才能吸引更多人啊。

因為BLACKPINK本身就不一樣啊。

我希望大家能對BLACKPINK持有特別的看法，所以我認為需要把持住某種程度的神祕主義風格。

很失望嗎？

不會啊。

我都等了7年，這點小事算什麼，一眨眼就過了。

呵呵，Lisa 的表達能力太厲害了。

《BLACKPINK TV》嗎？

不過我們將進行自己的網路節目，那就是《BLACKPINK TV》！

最近不是網路節目的時代嗎？任何人都可以透過智慧型手機和網路製作並收看節目。比起電視節目，與粉絲們溝通，說不定這種方式更有幫助呢！還可以不受限制地用我們自己的想法來製作節目。

其實，我想製作《BLACKPINK TV》的想法是從妳們身上得到的，看到妳們玩得很開心的模樣，我偷偷觀察一陣子，發現光是這樣就很有趣了，又有很多搞笑的場面，哈哈。

什麼？

天啊！偷偷觀察？這樣沒關係嗎？

是覺得我們很好笑嗎？

說要保持神祕主義，但又要將日常生活展露出來嗎？

咳！

我們當然好囉！

Teddy 老師慌張的樣子真可愛，嘻嘻。

哈哈哈，是嗎？

展現出我們坦率真實的面貌，說不定是接近粉絲們的好方法呢！

？

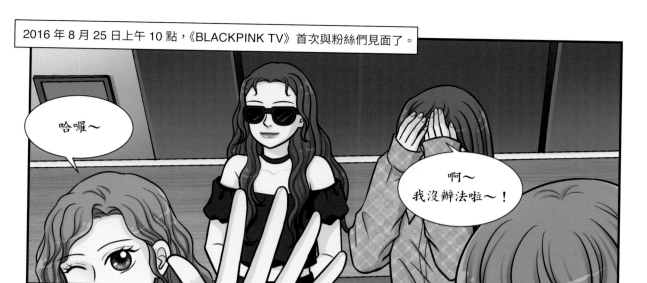

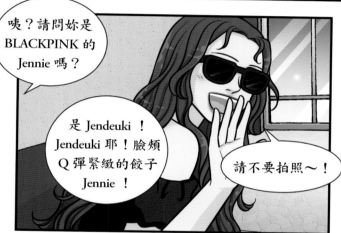

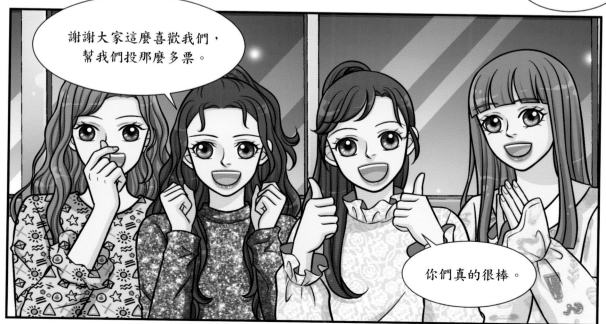

《BLACKPINK TV》沒有劇本，直接將平時日常的面貌坦率地表現出來。

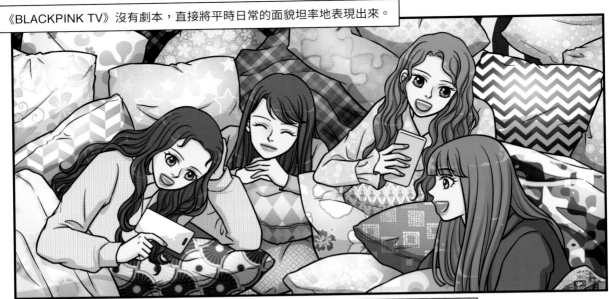

不過這反而將各自的個性，以及少女般的感性，淋漓盡致地表現出來，帶給人們親切的形象。

BLACKPINK 的想法竟然和我差不多耶！

也與見不到面的粉絲們進行溝通。

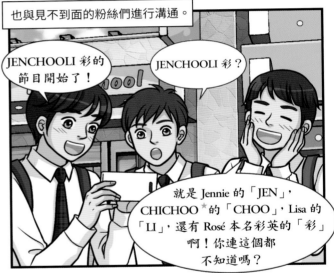

JENCHOOLI 彩的節目開始了！

JENCHOOLI 彩？

就是 Jennie 的「JEN」，CHICHOO★的「CHOO」，Lisa 的「LI」，還有 Rosé 本名彩英的「彩」啊！你連這個都不知道嗎？

粉絲層變得更加厚實，形成了被稱為 BLINK★的浩大粉絲團。

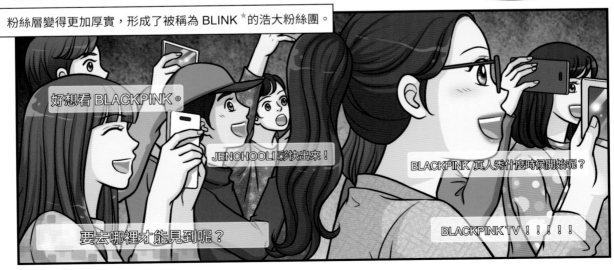

好想看 BLACKPINK。

JENCHOOLI 彩快出來！

BLACKPINK 真人秀什麼時候開始呢？

要去哪裡才能見到呢？

BLACKPINK TV！！！！！

★ CHICHOO 粉絲們對Jisoo的暱稱。

★BLINK 由「BLACKPINK」的前兩個字母「BL」和最後三個字母「INK」組成，有著與BLACKPINK的開始和結束相連的寓意。

127

BLACKPINK 在綜藝節目中也嶄露頭角，演出綜藝節目後更是聲名大噪。

2016 年 12 月 18 日出演《Running Man》

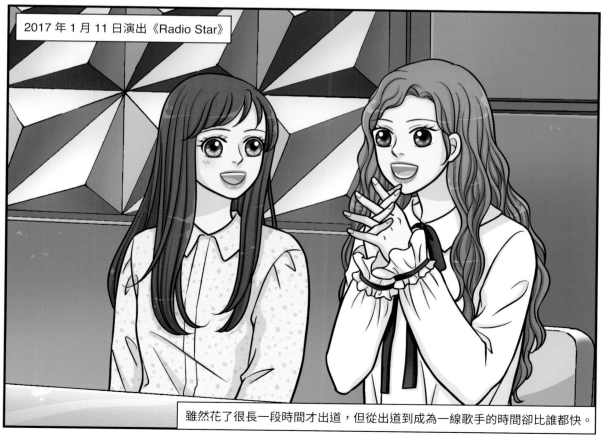

2017 年 1 月 11 日演出《Radio Star》

雖然花了很長一段時間才出道，但從出道到成為一線歌手的時間卻比誰都快。

# 新的溝通平台——新媒體

新媒體是指脫離傳統媒體的形式，透過網路獲取或交換資訊的技術、平台。
傳統媒體和新媒體最大的差異是可以共享資訊，並進行相互溝通。

## ✎ 現在是網紅的時代

在社群網路發達之前，可以透過電視、報紙、雜誌等媒體獲取新
消息或資訊。但隨著網路的發達，個人也可以與其他人分享各種
資訊，在那之中還出現了受到許多人關注，並擁有巨大影響力的
人們。借用具有「影響力」意思的單字「Influence」，將他們稱為
「Influencer」（網紅）。最近以照片為主的 Facebook、Instagram，和以
影片為主的 YouTube 等網站上出現了很多網紅，也有許多比電視節
目中出現的藝人更有名氣的素人網紅。BLACKPINK 也正在透過這
樣的平台與全世界溝通。

## 追蹤者、訂閱數

人們希望能迅速得到喜愛的網紅的消息，所以只要在 Facebook、Instagram 註冊為「追蹤者」，當網紅刊登新的內容時，便可以立即得到消息。而 YouTube 的情況則是登錄為「訂閱者」時，就可以享受同樣的服務。因此，追蹤者和訂閱數可說是判斷網紅影響力相當重要的要素。例如 YouTube，會分別贈予訂閱數達到十萬、百萬、千萬的網紅（創作者）銀牌、金牌、鑽石牌播放按鈕。

## 網紅的各種營利模式

部落格、Instagram、YouTube 之所以如此活躍，是因為其對創作內容產生營利的結構。網紅透過將廣告或贊助商品加入自身創作的內容中，或是演講、出版等獲得收益。

◆ **網紅行銷：**有時能利用名氣成為喜愛的企業的代言人。

◆ **出演電視節目、演講：**出演電視節目或舉辦演講來提升營利。

◆ **角色商品銷售：**將自身形象製作成角色，銷售相關商品來提高收益。

◆ **營運購物平台：**利用自身名氣和觀眾等基礎來營運個人購物平台。

◆ **出版：**利用數位內容和自己的經驗等出版書籍。

## 防止侵犯著作權的收益限制

隨著利用創作創造收益，對著作權保護也變得非常重要。初期，很多人擅自使用他人製作的內容，並獲取不當利益。但最近隨著

人工智慧技術的發達，無論在什麼情況下，都能讓作者獲得收益的運算法也愈來愈進步。舉例來說，A 將 BLACKPINK 的影片上傳到自己的頻道，如果有人看了那段影片的廣告，並不會帶給 A 收益，而是將收益歸給原始影片的作者。但也有人巧妙地編輯原版影片，用以逃避收益限制，造成了問題。

# 引領網紅文化的代表性新媒體

使網紅誕生的新媒體平台正在逐漸增加，
來看看最具代表性的新媒體平台有哪些吧！

## YouTube

由 Google 營運，是世界最大規模的影片平台。YouTube 這個名稱是由意指用戶的「You」和表示電視的「Tube」所組合而成。於 2005 年 2 月 14 日開始提供服務，全世界使用人口達 20 億，使用的人非常多。因此，如果在 YouTube 上出名，就表示在全世界都具有影響力，對演藝企劃公司來說也非常重要。像是在韓國，〈江南 Style〉的 MV 在 YouTube 上首次突破 10 億點擊數，原曲歌手 PSY 也一躍成為世界明星。

## Facebook

2004 年 2 月 4 日，由 19 歲的哈佛大學生馬克・祖克柏和他的朋友愛德華多・薩維林等人所創立的社群網站。其特點是分析用戶的個人資訊，自動找出相關的人。雖然該網站的目的在於與已經認識的朋友分享照片、影片等，來增進友誼，但即使不是平時認識的人，也可以透過申請為追蹤者成為朋友，因此有許多名人的追蹤數相當多。BLACKPINK 等知名藝人也經常會使用 Facebook 來分享歌手活動的相關資訊和發表訊息。

## Twitter

於 2006 年 3 月開始提供服務的微型部落格，特點為不使用照片或影片，而是以短文與多人進行交流。因為可以在短時間內簡易地上傳貼文，即時參與率非常高。並且可以立刻向關注自己的用戶傳遞訊息，許多政治家、藝人等知名人士與企業都積極利用這種宣傳工具。

## Instagram

於 2010 年 10 月 6 日成立，以分享照片為主的社群媒體。為了讓用戶能隨時隨地想留下記錄時可以直接上傳，以使用移動式設備的使用者為中心。具有自行編輯照片的功能，即便是新手也可以簡單地上傳感性的照片，因此大受歡迎。於 2012 年 4 月被 Facebook

收購，但是用戶的參與率比 Facebook 高出許多。隨著用戶增多，廣告效果也愈來愈好，各種產品廣告、美食餐飲宣傳等活動非常活耀。

## KakaoTalk

於 2010 年 3 月 18 日開始服務的智慧型手機應用程式通訊服務軟體。可以即時與個人或團體聊天，不僅可以發送訊息，還能輕鬆快速地傳送照片、影片、聲音訊息、聯繫方式等。而且，只要連上網路，即使沒有加入電信業者，也可以進行語音、影像通話，還可以透過 KakaoPay 快速且安全地進行轉帳。另外，由於可以購買各種商品，還能送禮物給朋友等各種優點，韓國大部分的智慧型手機用戶都有安裝此軟體，在韓國非常知名。

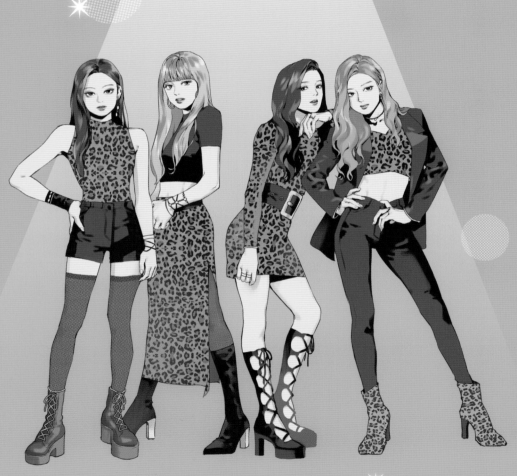

# 第5章

✳

# 作為偶像歌手生活

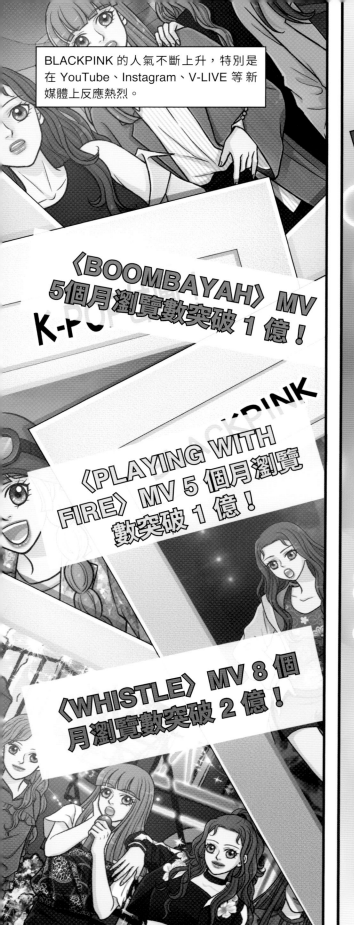

BLACKPINK 的人氣不斷上升，特別是在 YouTube、Instagram、V-LIVE 等新媒體上反應熱烈。

〈BOOMBAYAH〉MV 5個月瀏覽數突破 1 億！

〈PLAYING WITH FIRE〉MV 5 個月瀏覽數突破 1 億！

〈WHISTLE〉MV 8 個月瀏覽數突破 2 億！

從各個單位收到許多廣告邀請，BLACKPINK 也成為當代最紅的明星。

我們沒關係啦，不用全部都拒絕。

嗯，這不就是讓我們宣傳的大好機會嗎？

即便如此，也不能隨便接拍廣告，廣告代言人可是代表著產品的形象呢！

從下禮拜就要開始大學慶典的舞台了，今天回去就好好休息吧！

是的，室長。

我一回去就會睡到明天早上的。

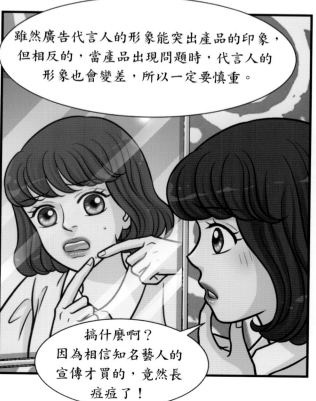

雖然廣告代言人的形象能突出產品的印象，但相反的，當產品出現問題時，代言人的形象也會變差，所以一定要慎重。

搞什麼啊？因為相信知名藝人的宣傳才買的，竟然長痘痘了！

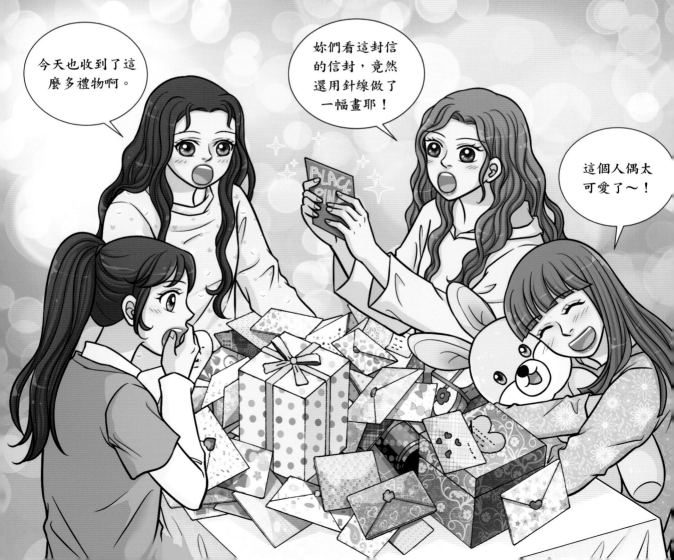

這些信妳全都要看嗎？這樣應該沒時間睡覺吧？

沒有啦，就讀個幾封…

我弟弟這輩子最大心願就是得到 Jennie 的簽名 CD。因為他得了不治之症，已經在醫院待 3 個月了…

妳的表情怎麼這麼嚴肅啊？

那個…

粉絲說想送我們的簽名 CD 給生病的弟弟…

那我也來簽名吧。

我也是～然後還要寫上鼓勵的話～！

希望我們的祝福能給他帶來力量。

嗯嗯。

不是說一回來就要睡了嗎？妳們還不睡在做什麼啊？為什麼要在 CD 上簽名呢？

室長。

因為收到粉絲來信，希望能收到我的簽名 CD 啊。

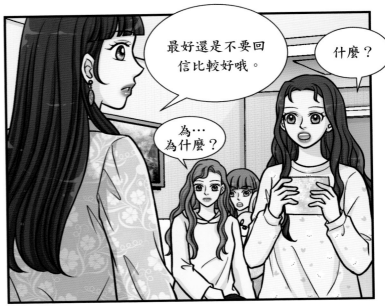

最好還是不要回信比較好哦。

什麼？

為…為什麼？

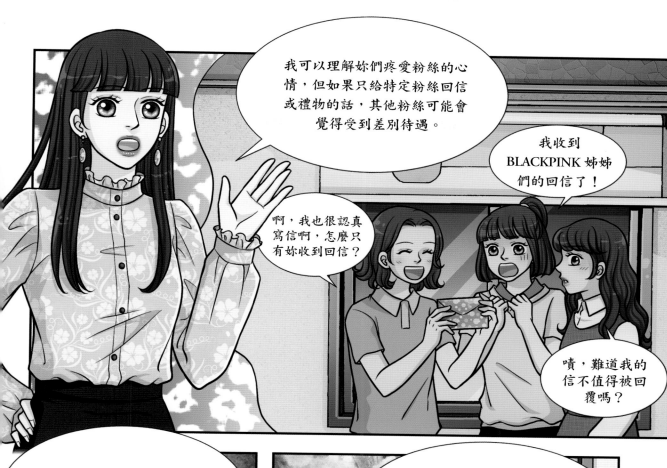

我可以理解妳們疼愛粉絲的心情，但如果只給特定粉絲回信或禮物的話，其他粉絲可能會覺得受到差別待遇。

我收到BLACKPINK姊姊們的回信了！

啊，我也很認真寫信啊，怎麼只有妳收到回信？

嘖，難道我的信不值得被回覆嗎？

一定還會有其他信寫著類似的內容，而且弟弟生病的事也有可能不是真的。

如果讀完信沒辦法給所有人答覆，還不如全部都不要回，畢竟感謝的話可以在正式場合直接對所有粉絲說。

嗯，我懂了。

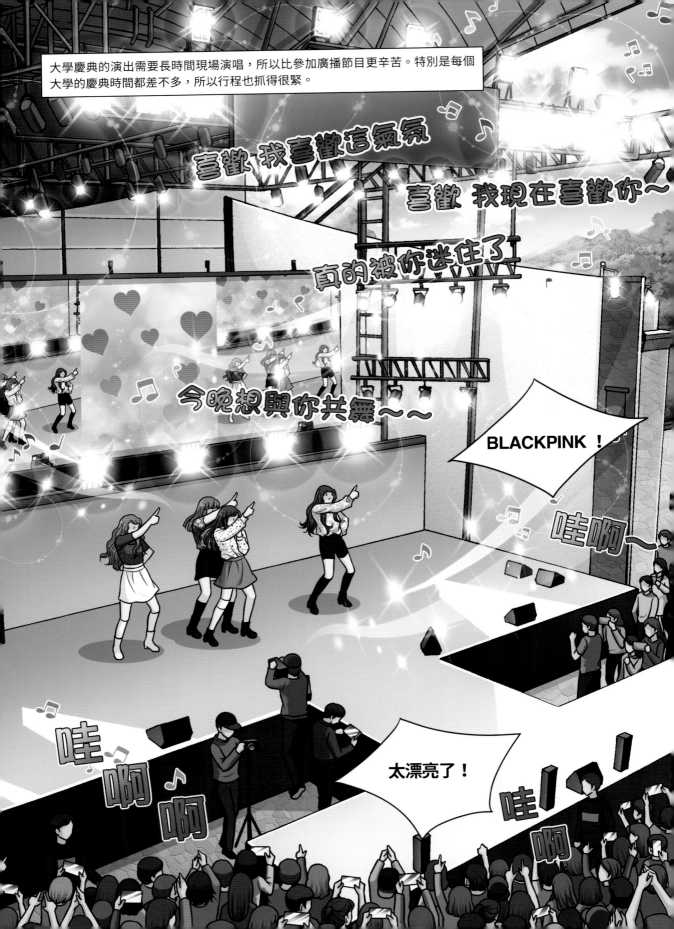

大學慶典的演出需要長時間現場演唱，所以比參加廣播節目更辛苦。特別是每個大學的慶典時間都差不多，所以行程也抓得很緊。

BLACKPINK 的舞蹈充滿力量，而且動作華麗，因此體力也消耗地非常快。

如果不是穿皮鞋，而是穿運動鞋的話，應該就不會這麼累了。

就算這麼說，也不能穿運動鞋搭配這身衣服吧？

想要把漂亮的模樣展現給粉絲們看，還真不是一件容易的事耶。

我又再次對前輩們感到尊敬了。

再演出一場，慶典行程就結束了，一起堅持到最後吧！

我們可是BLACKPINK 呢！

OK！

我們可以的！

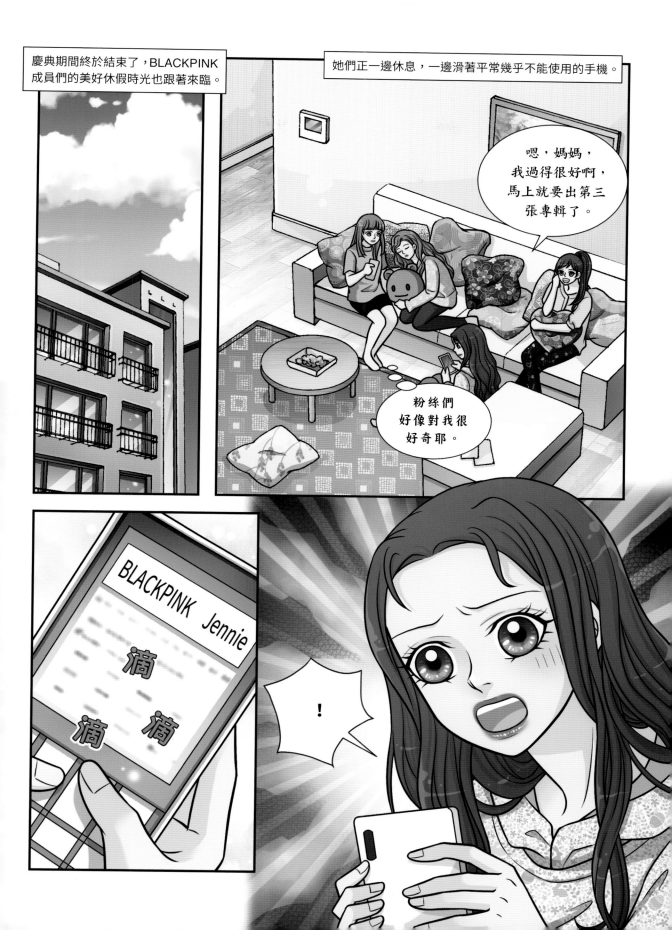

〈關於 Jennie 態度爭議的比對照片〉似乎是在無視首爾的名校。

 真的耶？表情感覺很不耐煩耶。

 你們知道嗎？聽說她學生時期是不良少女呢。

 難怪給人一種高冷的印象。

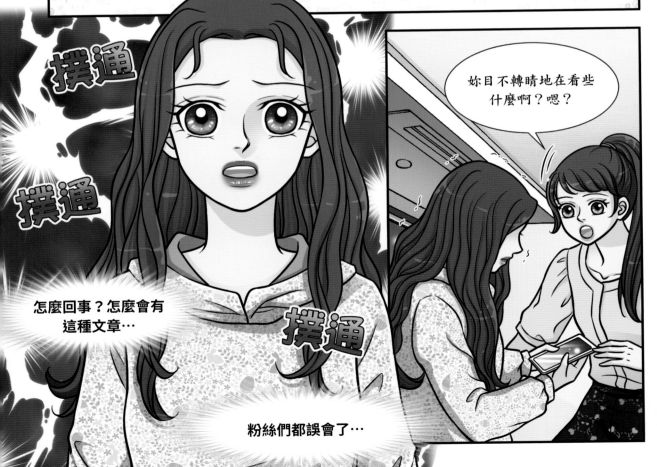

撲通

撲通

妳目不轉睛地在看些什麼啊？嗯？

怎麼回事？怎麼會有這種文章…

撲通

粉絲們都誤會了…

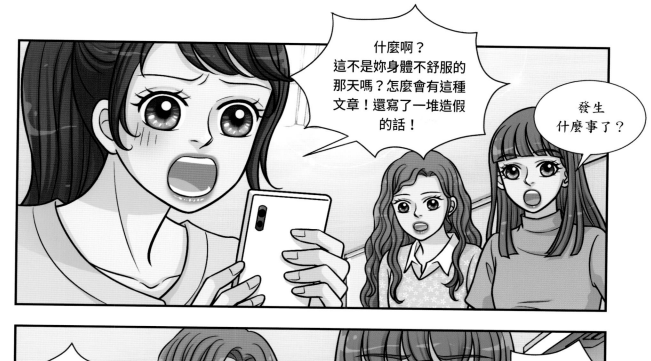

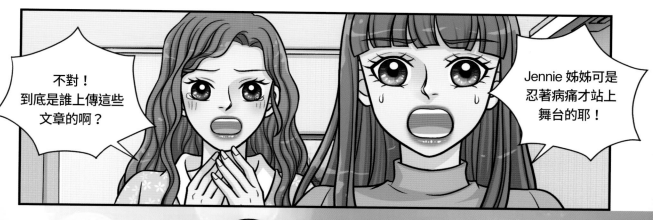

我知道了，關於那件事，我會另外發出公告向粉絲們說明。對於那些發表毫無根據惡評的人，我們將採取告訴處置。

還有以後盡量不要上網搜尋關於團隊的訊息，在演藝圈裡擁有愈多粉絲，難免就會有些黑粉。

雖然只是單純的文字，但看到那些，真的受到很大的衝擊，也經歷過許多次低潮。

甚至也曾做出極端的選擇。

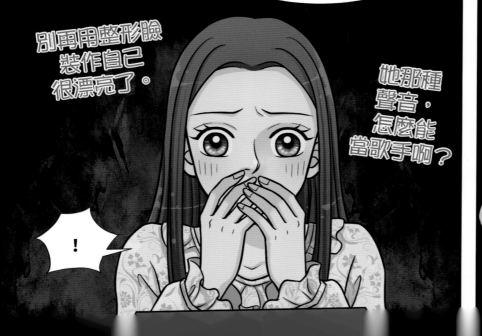

別再用整形臉裝作自己很漂亮了。

她那種聲音，怎麼能當歌手啊？

！

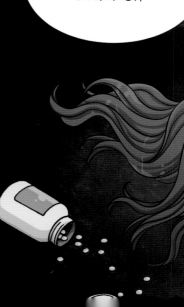

那些文章我們確認後會再進行處理，妳們只要專注於行程上就行了。

沒錯，事情都會好轉的。

嗯嗯。

我有個請求。

?

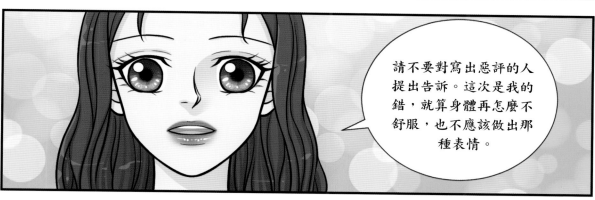

請不要對寫出惡評的人提出告訴。這次是我的錯，就算身體再怎麼不舒服，也不應該做出那種表情。

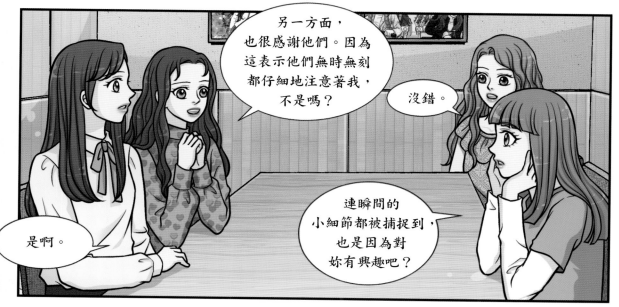

另一方面，也很感謝他們。因為這表示他們無時無刻都仔細地注意著我，不是嗎？

沒錯。

是啊。

連瞬間的小細節都被捕捉到，也是因為對妳有興趣吧？

對人氣藝人來說，黑粉也是無法避免的宿命。BLACKPINK 成員們認為這是他們表現關心和建議的一種方式，並以此當作成長的契機，展現出更完美的面貌。

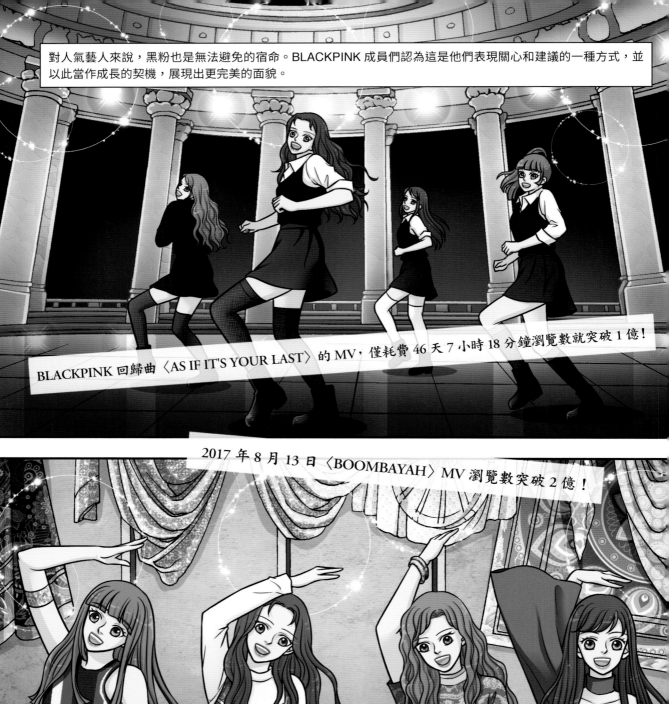

BLACKPINK 回歸曲〈AS IF IT'S YOUR LAST〉的 MV，僅耗費 46 天 7 小時 18 分鐘瀏覽數就突破 1 億！

2017 年 8 月 13 日〈BOOMBAYAH〉MV 瀏覽數突破 2 億！

2017 年 9 月 8 日 BLACKPINK 官方帳號 YouTube 訂閱數突破 400 萬！

2018 年 5 月 25 日，在高麗大學慶典上，發生了伴奏音完全消失的音響事故。

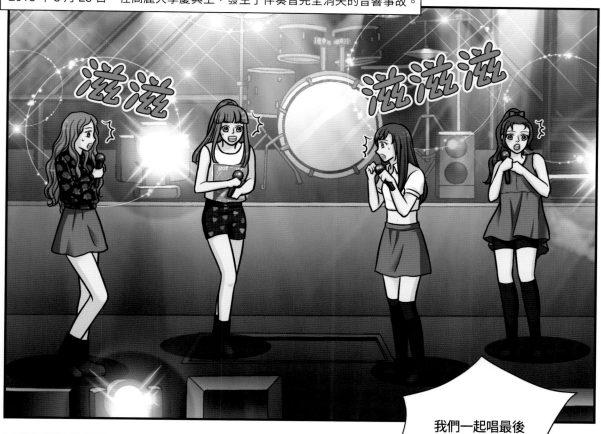

我們一起唱最後一段吧！

不能驚動粉絲，得轉換一下氣氛！

好！

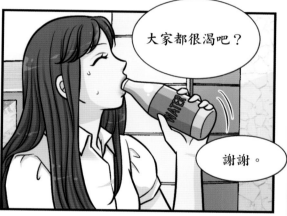

真是個花美男⋯不知道在那個人眼裡，我長得怎麼樣？

妳是在對著哪裡發呆啊？

驚嚇

哦！好帥的男生！

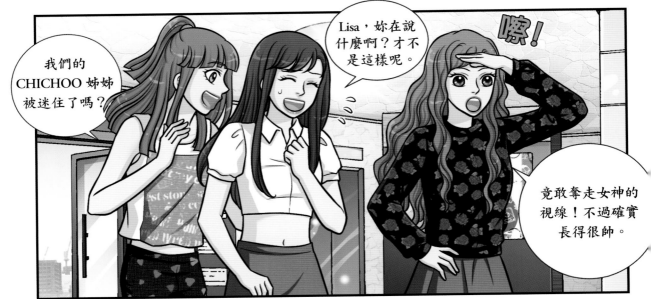

我們的CHICHOO姊姊被迷住了嗎？

Lisa，妳在說什麼啊？才不是這樣呢。

嘁！

竟敢奪走女神的視線！不過確實長得很帥。

哦？

咦？什麼啊？原來是情侶啊。

別太失望啦！我會介紹更帥，而且性格也很好的人給妳。

那我也拜託了～！

妳們真是的，我就說不是這樣了。

真好…總有一天我也會遇到與我相愛的戀人對吧？

我們現在成為星星了嗎？

應該吧？
大家介紹我們的時候都說我們是明星啊。

小時候我覺得星星很漂亮，但最近卻覺得星星看起來很寂寞。

？

星星雖然美麗，但實在太遙遠了，任何人都無法輕易靠近，所以才覺得寂寞。

而且過了夜晚就會消失，總有一天我們也會像這樣消失在人們的記憶中吧？

Jisoo 姊姊…

# 藝人必須公開私生活嗎？

「公眾人物」指的是從事公共事務，也就是為大眾和社會服務，而不是從事個人工作的人。因為比起一般人，他們需要盡更大的社會責任，所以會要求更高的道德感。因此犯錯時，也往往會公開追究責任。

## ✎藝人是公眾人物的主張

雖然不像政治人物、公務員那樣，必須通過大眾投票或國家性考試，但因為對大眾具有很大的影響力，所以有些人主張應該將藝人視為公眾人物。也因此，有許多人認為藝人應該具備比普通人更高的道德感，倘若道德上出現問題時，應該負起比普通人更大的責任。

## ✎藝人不是公眾人物的主張

政治家或高階官員有制定並實行國民所需政策的立場，非常注重道德感，所以才需要公開個人資訊。藝人雖然是以獲得大眾人氣進行活動，但也是一種職業。而大眾影響力沒有一個準確的標準，

因此，有些人主張不應該將藝人視為公眾人物，以及隨便揭露藝人除演藝活動之外的部分，並且不能藉此判斷是否具有藝人的資格。

★ 你的想法是？ ★

1990年代最佳男歌手Y某在入伍前取得外國國籍，兵役免除。雖然在法律上不違法，但由於該歌手被視為品行端正，為人誠懇的藝人，獲得很高人氣，所以也使粉絲和大眾大失所望，後來還被處以禁止再進入韓國境內的處罰。對此，有些人認為處罰過於嚴厲，但也有人認為這樣的處分是理所當然。

## 侵犯藝人的私生活

不論是國內還是國外，藝人除了個人檔案以外，還有許多關於過去行跡，或是戀愛等個人隱私的資訊經常被大眾所知道。雖然有些資訊會給藝人留下好印象，但很多時候，當想要隱藏的私生活被公開於世時，經常會受到很大壓力或對演藝活動產生負面影響，因此產生了爭議。

### 狗仔隊

狗仔隊是指偷拍名人的私生活，並將其賣給媒體賺錢的人。作為藝人時常受到眾人關注，所以公開他們的私生活可能會成為獨家新聞，但在藝人的立場來看，可以說是備感壓力。1997 年 8 月，曾發生過英國黛安娜王妃為了甩開追自己的狗仔隊，而發生車禍喪命的事件。

## 私生飯

私生飯是指過度關心自己喜歡的藝人，以至於侵犯其私生活的粉絲。為了盡量和自己喜歡的藝人親近而不擇手段，有時會裝成電視台工作人員，甚至擅自闖入藝人的宿舍，引發了問題。

## 黑粉

與普通粉絲相反，是討厭特定藝人的人。因為每個人的偏好各不相同，所以名人經常同時擁有粉絲和黑粉。黑粉會對特定藝人的報導留下惡評，或是直接對藝人發出含有惡意的信件或包裹等。雖然有些藝人認為黑粉也是表示關心的珍貴粉絲，但大多數藝人都因此承受了很大的壓力。

## 緋聞

男女彼此欣賞，談戀愛是很自然的事情，但如果是知名藝人公開戀愛可能會對活動產生不好的影響。因此，戀愛時經常會非常慎重，並祕密進行。有些演藝企劃公司甚至在簽約時，就會約定不能在特定期間內談戀愛，特別是針對偶像歌手。因為偶像歌手「大眾情人」的形象非常強烈，如果和特定的人談戀愛會給粉絲們帶來不少失望。另外，如果戀愛對象被揭露，甚至有可能會為對方的私生活帶來侵害，而成了問題。對此，在粉絲之間也有分歧意見。明星是以獲得大眾人氣來進行活動，所以如果談戀愛了，應該要如實公開。但也有人認為，明星也是人，也有愛人和交往的權利，如果他們不想公開戀愛，也應當保障他們的權利，保護他們的隱私。

某知名歌手 S 曾在節目中表示自己沒有談戀愛，但後來卻傳出已經與演員 L 結婚，甚至連離婚的消息都被曝光，成為熱門話題。S 在音樂活動中曾是最佳音樂人，但是隨著這種隱私被公開，受到很多批評，甚至 L 的個人資訊還被揭露。雖然第一個報導此事的媒體表示是為了國民「知的權利」而公開，但很多人認為這已經是過分侵犯隱私。

# 無法抹去的傷口——惡評

惡評就是惡意評論（Reply），也就是具有惡意的留言。惡評與以某種根據進行否定的評價不同，而是一種用毫無根據的事實或嚴重辱罵的言論進行言語暴力。寫下這種惡意留言的人也被稱為「酸民」。

## ✎ 惡評和匿名性

所謂的匿名性指的是不暴露是誰做過某行為的特性。在網路上大部分會以筆名（暱稱）活動，並上傳文章或回覆留言，因此可以保障匿名性。但是愈來愈多的人藉著身分不公開而留下惡評，這就像是罪犯遮住自己的臉進行犯罪一樣。實際上，在使用真實姓名才能留言的網站上，不僅沒有惡評，就連使用非敬語的人也寥寥無幾。因此，有人主張在網路上發表文章時，應該使用真實姓名。但也有人主張，這樣一來，言論自由就會受到侵害，應當保障匿名性。

## 致死的惡評

雖然惡評只是文字，但是接觸惡評的藝人們卻承受了很大的壓力。再透過各種媒體被大眾所知，甚至頻頻發生因惡性留言導致自殺的事例。2019 年 10 月，歌手兼演員 S 也因惡評，選擇結束自己的生命。以該事件為契機，兩個月後韓國制定了禁止在演藝報導上留言的法律。

BLACKPINK

# 第6章

✳

# 未結束的神話

話說回來，她們什麼時候回歸啊？

回歸？誰啊？

還有誰啊！當然是BLACKPINK啊！

啊，BLACKPINK！我都忘記了。

會忘記也是難免的，明明說馬上就會發下一張專輯，結果都過3個月了。

這樣看來，和其他歌手相比，BLACKPINK的歌實在是太少了。

就是說啊，不管現在多麼地有人氣，如果不持續發表新曲的話，就會漸漸被遺忘。

難道 BLACKPINK 的盛世就到此為止了嗎？

我還以為 BLACKPINK 會比較不一樣呢。

應該不會這麼快就發表要解散吧？

從年初開始，就傳出即將回歸的傳聞。但在那之後，經過好幾個月都沒有任何消息，粉絲們之間也開始有些消極性的評論。

## 請寫下為 BLACKPINK 加油的一句話

| 號碼 | 題目 | 瀏覽數 |
|---|---|---|
| 65 | 到底什麼時候才會回歸啊？ | 42408 |
| 66 | 延遲的話，就發表延遲的公告吧！實在等得好煩。 | 68812 |
| 67 | BLACKPINK 姊姊們應該不是生病了吧？ | 71172 |
| 68 | 都延遲了那麼久，應該會用非常帥氣的歌曲回歸吧？大家不要生氣，一起加油吧～ | 13669 |
| 69 | 說實話，真希望姊姊們換家經紀公司。 | 10628 |
| 70 | 同感！ | 79502 |
| 71 | 我也 +1。 | 68655 |

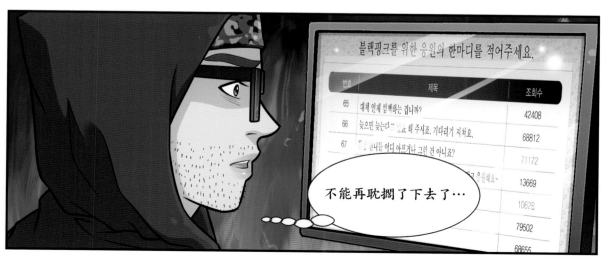

不能再耽擱了下去了…

這是我媽媽送的咖啡，希望您能品嘗一下。

有什麼事嗎？

味道真的很不錯！

老師～是我們。

敲敲

謝謝，放在那邊就行了。

啊…好…

老師今天心情也不怎麼好耶…

對不起。

我原本以為製作音樂的經歷到了這種程度，應該可以更輕鬆地製作音樂，但反而好像變得更有難度。

172

2018 年 6 月 15 日，終於打破長時間的沉默，發行了迷你 1 輯回歸專輯。

隱藏在瘦弱的身體中的
分量是兩倍～

ack下面是Pink　我們是漂亮可愛的Savage

無法像普通人一樣假裝善良
不要誤會了～

如此輕易地笑出來只是為了我自己～

2018 年 6 月 25 日，收錄於迷你專輯 1 輯中的〈DDU-DU DDU-DU〉MV 公開僅 10 天 5 小時 45 分鐘，YouTube 瀏覽數就突破一億次，創下 KPOP 女團最快破億 MV 紀錄。

並且，還締造了同時進入知名 Billboard Hot 100 排行榜和 Billboard 200 排行榜的驚人紀錄。

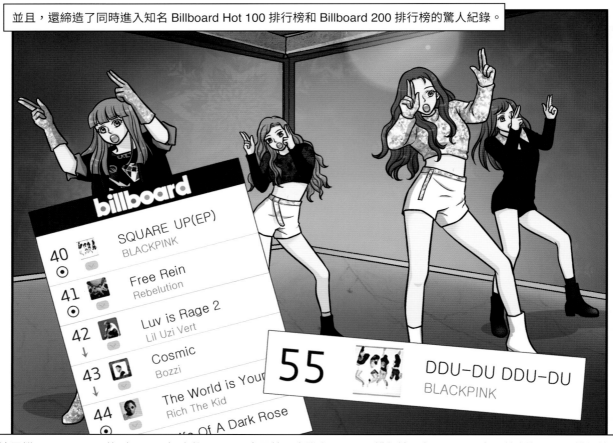

billboard

| 40 | SQUARE UP(EP) BLACKPINK |
| 41 | Free Rein Rebelution |
| 42 | Luv is Rage 2 Lil Uzi Vert |
| 43 | Cosmic Bozzi |
| 44 | The World is You Rich The Kid |

55 DDU-DU DDU-DU BLACKPINK

這是繼 Wonder Girls 的〈Nobody〉之後，KPOP 女團第二次登上 Hot 100 排行榜，也是 KPOP 女團首次進入 200 排行榜。

同年 7 月 26 日，YouTube 官方頻道的訂閱數超過 1000 萬名。

恭喜 BLACKPINK 的訂閱數突破 1000 萬，乾杯！

碰

碰

乾杯！

BLACKPINK YouTube訂閱數突破1000萬紀念！

每次發表歌曲都會刷新紀錄，我現在都會感到害怕呢！雖然是我們經紀公司的團體。

這麼受歡迎，會不會感到負擔啊？

完全不會～可能是因為我的體質吧，嘻嘻。

Teddy 老師才會覺得有負擔吧？

沒錯，因為這樣 Teddy 老師又會陷入創作的痛苦裡。

下次回歸是什麼時候呢？

今天可以不要談這個嗎？我也想享受一下。

之後 BLACKPINK 對任何挑戰都毫不畏懼

BLACKPINK Lisa，挑戰軍中生活。

不斷為了展現新面貌而努力著。

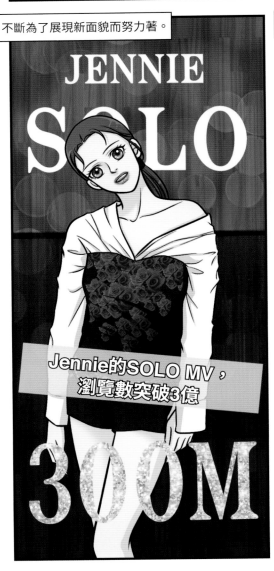

JENNIE
SOLO

Jennie的SOLO MV，
瀏覽數突破3億

300M

使她們不論在哪裡都能嶄露頭角的力量

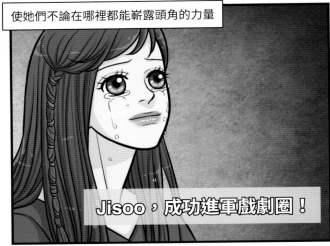

Jisoo，成功進軍戲劇圈！

正是來自於在漫長等待中，也不放棄夢想的熱情。

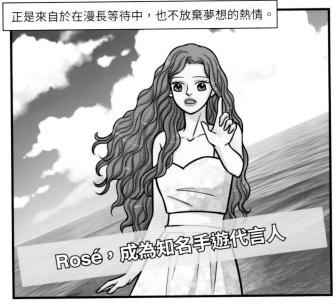

Rosé，成為知名手遊代言人

雖然少女們實現想成為明星的夢想，但她們的熱情卻從未停止過，因為她們的夢想也正在不斷地成長。

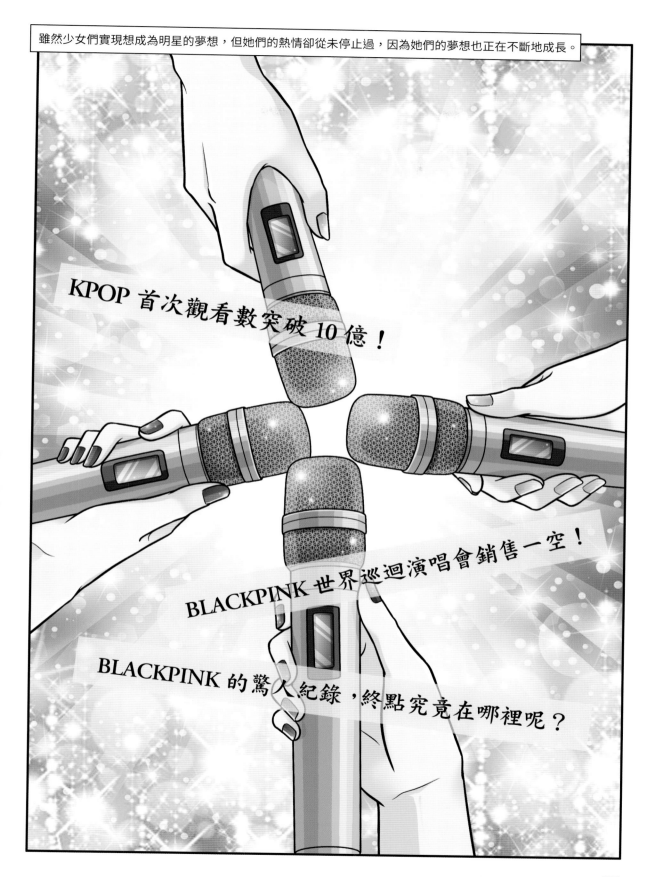

KPOP 首次觀看數突破 10 億！

BLACKPINK 世界巡迴演唱會銷售一空！

BLACKPINK 的驚人紀錄，終點究竟在哪裡呢？

# 多才多藝的歌手們的
# 各種活動領域

歌手就只追求唱歌好聽的時代結束了，最近很多演藝人員會將事業版圖擴展
到演員、廣播 MC 等各個領域。

## ✎廣告

廣告的目的在於吸引更多人的關注，因此廣告商們經常會爭相邀
請當代最紅的明星，所以歌手們出演廣告也成為了是否受歡迎的
一個基準。

**★代表歌手★**

**Busker Busker：** 2011 年在生存選秀節目《SuperStar K3》中獲得亞軍的 3 人男
子樂團。在節目中演唱多首自創曲，獲得了暴風般的人氣。隔年 2012 年，出演
了只邀請當代最紅藝人的電信業者廣告，該廣告歌也掀起流行。

# 電影

雖然電影的作品性很重要，但演員的認知度也非常重要，所以經常出現邀請人氣歌手的情形。因此，最近的演藝企劃公司開始對旗下藝人進行演技訓練，藝人們也紛展現出精湛的演技。

### ★代表歌手★

**Rain：** 1998 年以 6 人團體「Fan club」出道，但不到一年就解散了。後來再次成為 JYP Entertainment 的練習生，並於 2002 年華麗出道的唱跳型男歌手。憑藉著華麗的舞蹈和出色的唱功，不僅在韓國，甚至在全亞洲都擁有極高的人氣。在電影聖地好萊塢以配角身分出道後，還成為好萊塢電影《忍者刺客》的主演。

# 戲劇

一般電影就只有一集，但電視劇卻需要經過好幾個月才能播完，因此從電視台的角度來看，邀請知名藝人就會是件好事。從演藝企劃公司和歌手的立場來看，會認為這是個提高知名度的機會。實際上，有許多歌手都透過電視劇而增加了不少人氣，電視劇的輸出也為海外活動帶來正面的影響。

### ★代表歌手★

**張娜拉：** 2001 年 5 月出道的女歌手，以明朗活潑的形象獲得了很高的人氣。出道的同時曾出演連續劇《New Nonstop》，並創下連續劇史上最高收視率 39.3%，受到大眾的喜愛。

## 節目MC及廣播DJ

如果兼具判斷力與才智，或擁有令聽眾感到舒服的聲音，經常會擔任節目 MC 或廣播 DJ。一般節目和廣播都是透過現場直播進行，因此判斷力和機智是必備條件之一。

**★代表歌手★**

**成始璄：** 2000年透過網絡選拔《升樂歌謠祭》出道的抒情男歌手，甚至獲得「抒情王子」的稱號，對其實力表示肯定。靠著他特有的口才和甜美的嗓音，曾擔任廣播節目《藍色夜晚》的DJ和電視節目《非首腦會談》的主持人等，展現了卓越的才能。

# 歌手的引退和回歸

凡事，有始就有終。歌手也是如此，過了一段時間就會退休。
不過，最近 YouTube 等平台人氣高漲，也有許多隱退的歌手 —— 回歸。
來了解一下這種社會現象和文化吧！

## ✎歌手的引退

隨著年齡的增長，每個人都會因身體或精神上的限制而辭掉工作，
這就稱為「引退」。每個職業所要求的能力不同，因此引退的時機
也有所差異。不過，歌手們的引退時機往往比其他職業來得早。
與其說是個人能力的不足，不如說受到大眾關注程度更多影響。
如果過了三、四十歲，依舊受觀眾們歡迎，就有機會進行更多歌
手活動或演藝活動，但大部分的歌手都在三十歲之前就引退了。

# ✎ 回歸

回歸（Come Back）就是再次回來的意思，是在歌手發行新專輯時所使用的用語。不管是多好的歌曲，只要長時間反覆聽，都有可能感到枯燥乏味，因此歌手必須根據時機準備新專輯。發行新專輯並不是單純地製作新曲，而是要改變所有風格，還要準備 MV 等許多事項，所以需要一定時間來準備新專輯，那就是活動空白期。特別是親自製作歌曲的歌手或團體，他們所需要的時間可能會更長。最近作曲都會由演藝企劃公司另外製作，藉此縮短歌手的空白期。但發表的歌曲數量卻比以前更少，所以粉絲們都希望歌手能盡快回歸。

## 引退後又復出的案例

歌手中也有正式宣布引退後，又再次回歸的情形。擁有高人氣，並被稱為「文化總統」的「徐太志和孩子們」在 1996 年發行了第 4 張專輯後宣布引退，但在 1998 年又發行了第 5 張專輯。不過，並不是以「徐太志和孩子們」的名義發行，而是以單飛歌手的方式復出。

## 逆行排行榜

最近，有許多很久以前所發行的音源再次受到歡迎的情形，雖然有部分是受邀請引退歌手們重新演繹名曲的電視節目的影響，但也有部分是因為最近的音樂失去了多樣性，所以過去的名曲才又再次打動了大眾渴求變化的心。

## 《Two Yoo Project - Sugar Man》

該節目的主題是重新找回消失在大眾記憶中的回憶之歌。因為這個節目，很多很久以前發表的歌曲開始重返排行榜。2019 年 12 月，1990 年 11 月出道的歌手「梁俊日」參加該節目後，過去的舞蹈、歌曲、時尚等又再次受到矚目，並重登電視節目的舞台。他在這個舞台上所演唱的《Rebecca》時隔 27 年，又再次登上電視節目。

# I AM
## 結束之前

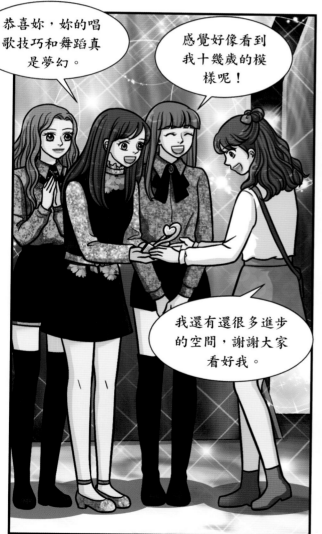

她曾對我說過，我有無限的可能性，還有實現夢想最大的力量就是愛自己和相信自己。

…！

而且她還說，這是她唯一能送給我的禮物，並交給我這個。

透過這張專輯，我才擁有了熱情和夢想。

是當時那個小不點？

…

這不是我們的簽名專輯嗎？

那，那孩子該不會是…！

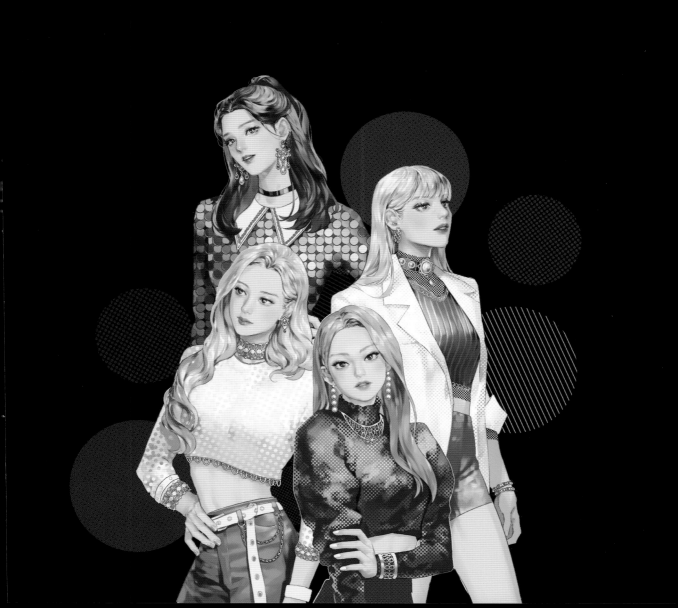

**INK** SMART 33
**I AM BLACKPINK**

| | |
|---|---|
| 作　者 | 曹永先 조영선 |
| 繪　者 | 徐英姬 서영희 |
| 譯　者 | 許文柔 |
| 圖片提供 | 達志影像 |
| 總 編 輯 | 初安民 |
| 責任編輯 | 游函蓉、宋敏菁 |
| 美術編輯 | 賴維明、黃昶憲 |
| 校　對 | 游函蓉、宋敏菁 |

| | |
|---|---|
| 發 行 人 | 張書銘 |
| 出　版 | **INK** 印刻文學生活雜誌出版股份有限公司 |
| | 新北市中和區建一路 249 號 8 樓 |
| | 電話：02-22281626 |
| | 傳真：02-22281598 |
| | e-mail：ink.book@msa.hinet.net |
| 網　址 | 舒讀網 http://www.inksudu.com.tw |

| | |
|---|---|
| 法律顧問 | 巨鼎博達法律事務所 |
| | 施竣中律師 |
| 總 代 理 | 成陽出版股份有限公司 |
| | 電話：03-3589000（代表號） |
| | 傳真：03-3556521 |
| 郵政劃撥 | 19785090　印刻文學生活雜誌出版股份有限公司 |
| 印　刷 | 海王印刷事業股份有限公司 |

| | |
|---|---|
| 港澳總經銷 | 泛華發行代理有限公司 |
| 地　址 | 香港新界將軍澳工業邨駿昌街 7 號 2 樓 |
| 電　話 | 852-27982220 |
| 傳　真 | 852-31813973 |
| 網　址 | www.gccd.com.hk |

| | |
|---|---|
| 出版日期 | 2021 年 3 月　　初版 |
| | 2022 年 11 月 5 日　初版二刷 |
| ISBN | 978-986-387-389-1 |

**定價　　499 元**

國家圖書館出版品預行編目資料

I AM BLACKPINK／曹永先 著／
徐英姬 繪／許文柔 譯
--初版 . --新北市中和區：INK印刻文學，
2021.03　面；19 × 26公分. --（Smart 33）
ISBN 978-986-387-389-1（平裝）

舒讀網